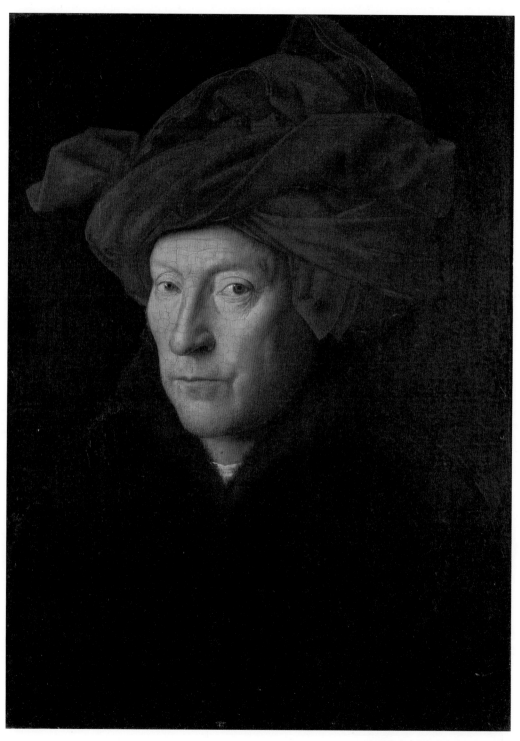

얀 반에이크, 「한 남자의 초상」, 1433

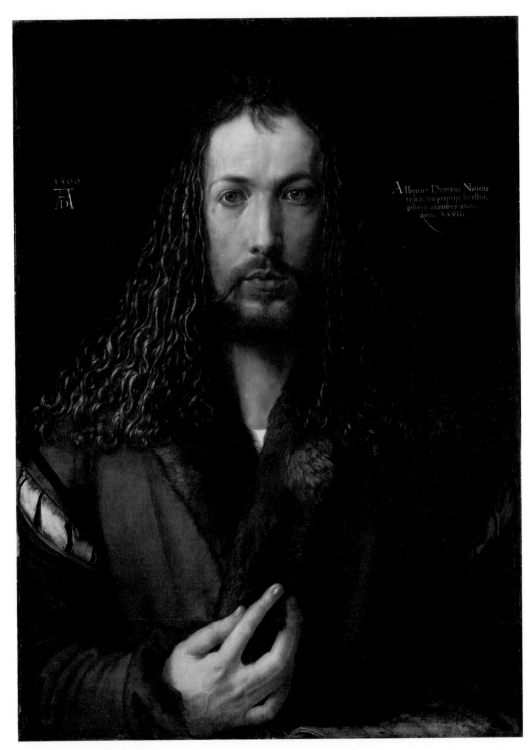

알브레히트 뒤러, 「자화상」, 1500

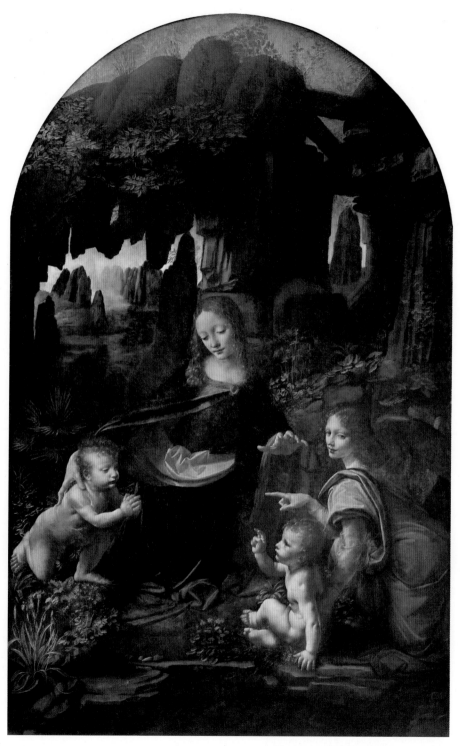

레오나르도 다빈치, 「암굴의 성모」, 1482~86

미켈란젤로 부오나로티, 「안드레아 쿠아라테시의 초상」, 1532

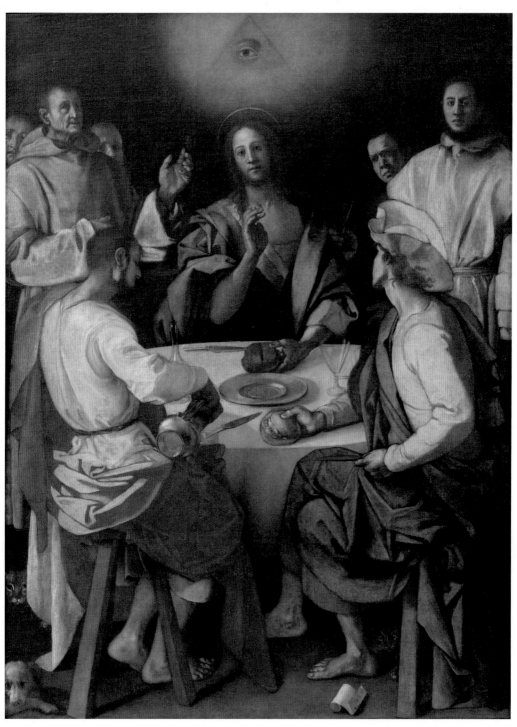

야코포 폰토르모, 「엠마우스에서의 만찬」, 1525

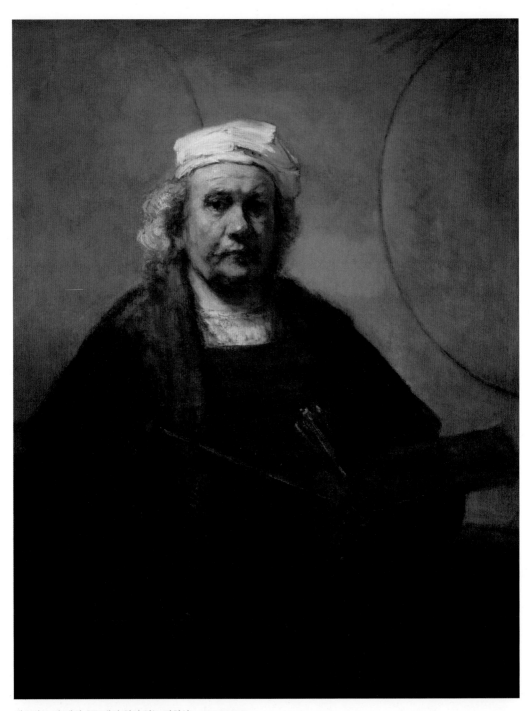

렘브란트 판 레인, 「두 개의 원이 있는 자화상」, c.1665~69

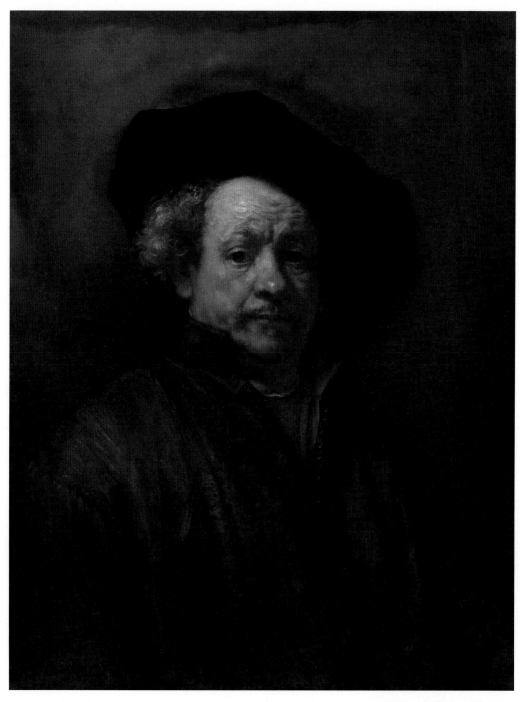

렘브란트 판 레인, 「자화상」, 1660

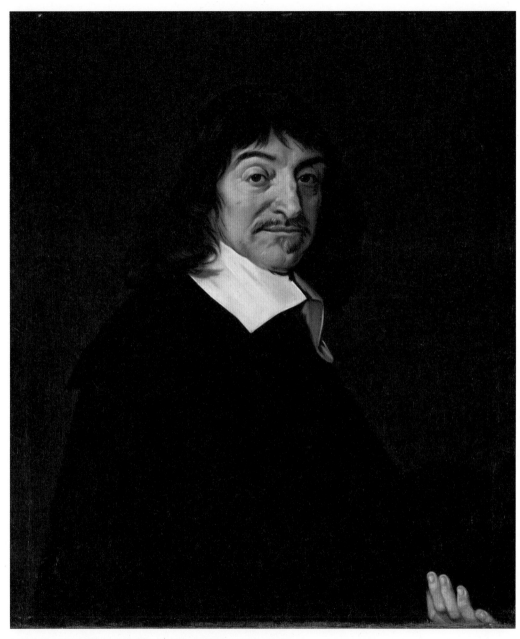

프란스 할스의 「철학자 르네 데카르트의 초상」 복제본, c.1649~1700

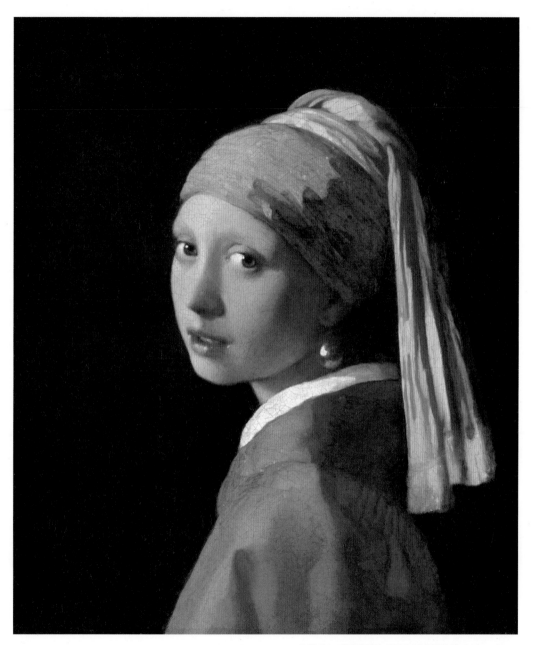

요하네스 페르메이르, 「진주 귀걸이를 한 소녀」, c.1665

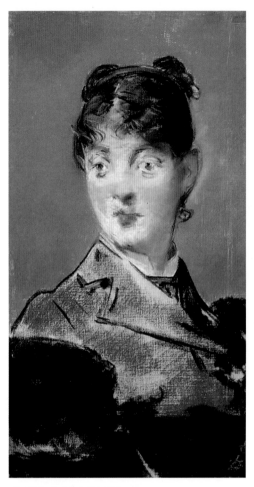

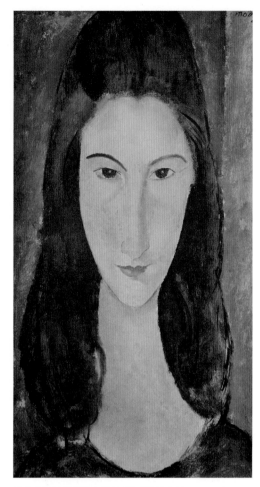

에두아르 마네, 「파리의 여인」, 1880

아메데오 모딜리아니, 「잔 에뷔테른의 초상」, 1918

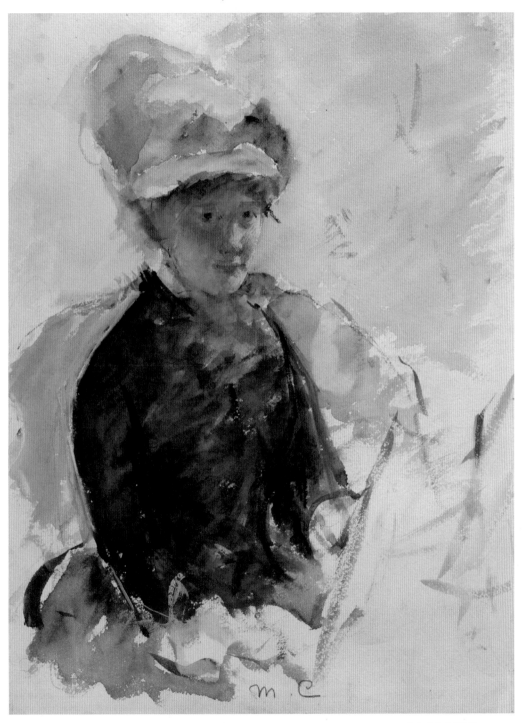

메리 커샛, 「자화상」, c.1880

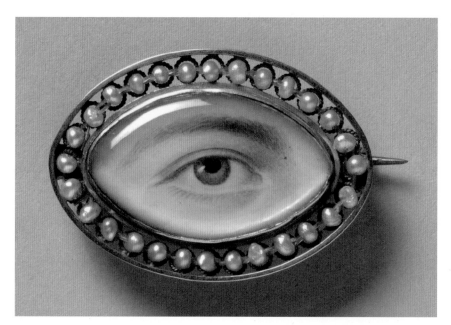

「오른쪽 눈 초상」 c.1800

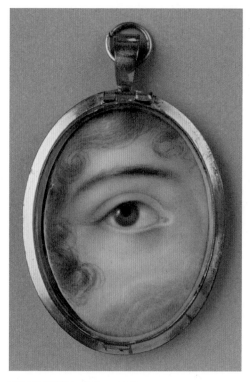

「여성의 오른쪽 눈 초상」 c.1800

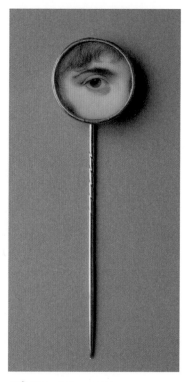

「오른쪽 눈 초상」 c.1800

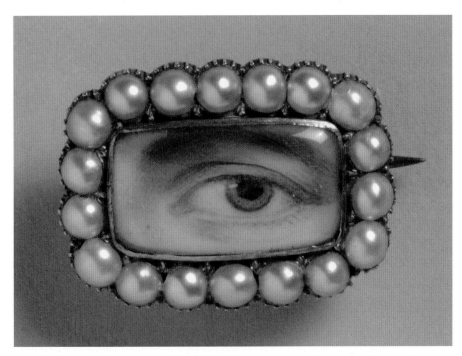

「왼쪽 눈 초상」, c.1800

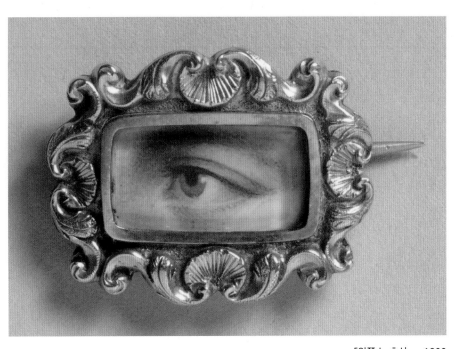

「왼쪽 눈 초상」, c.1800

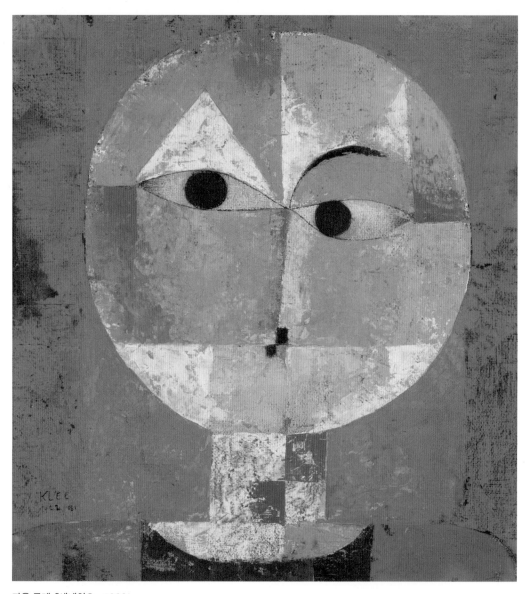

파울 클레, 「세네치오」, 1922

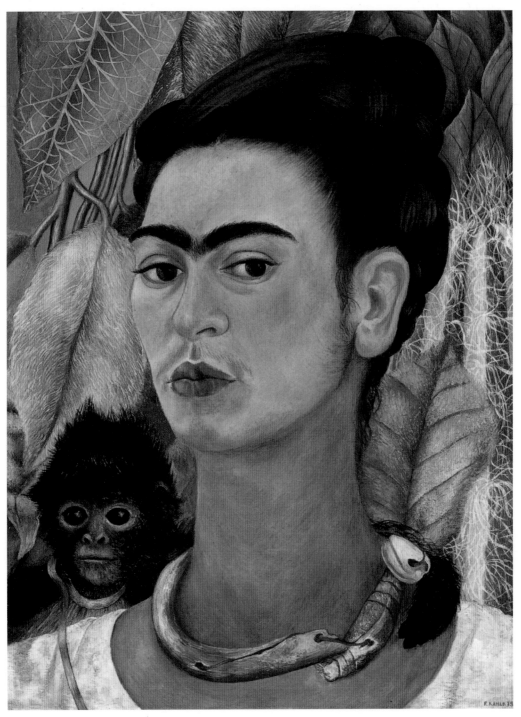

프리다 칼로, 「원숭이와 함께 있는 자화상」, 1938

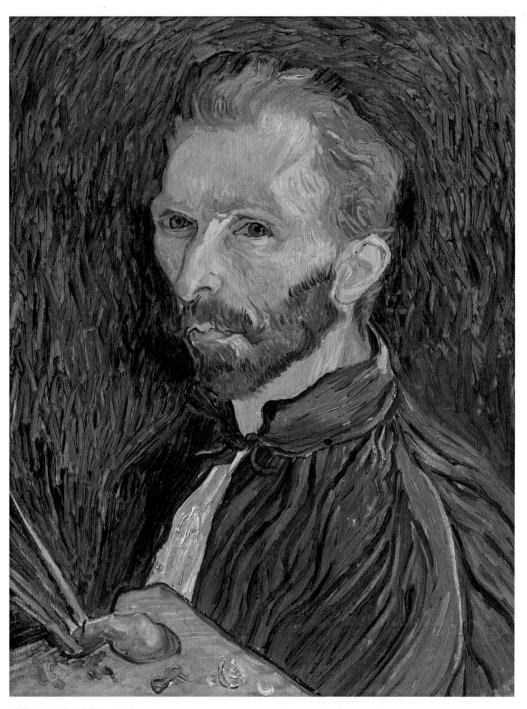

빈센트 반 고흐, 「자화상」, 1889

보는 눈 키우는 법

보는 눈 키우는 법

우세한 눈이 알려주는 지각, 창조, 학습의 비밀

베티 에드워즈 지음 ○ 안진이 옮김

Drawing on the Dominant Eye

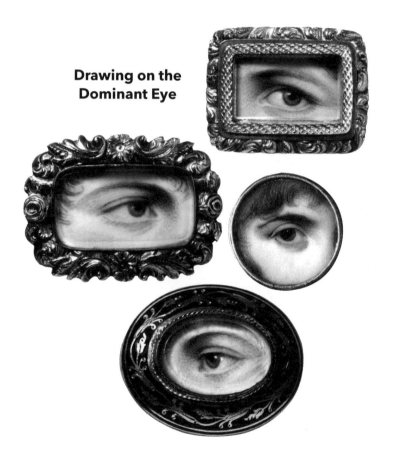

아트북스

사랑을 담아,
나의 딸과 아들, 앤과 브라이언에게

○ **머리글**

　　　　　　　　　　타인에 대한 호기심은 인간의
대표적인 속성이다. 우리는 늘 알고 싶어한다. 저들은 진짜로
어떤 사람들일까? 저들은 무슨 생각을 할까? 저들은 기분이
어떨까? 우리가 만나는 사람들의 말과 겉모습에 가려진 '진짜
사람'을 발견하기 위해 우리는 두 가지 전략을 주로 사용한다.
하나는 그들이 하는 말을 주의 깊게 듣는 것이다. 다른 하나는
우리의 눈을 사용해 그들의 얼굴과 눈동자에 나타나는 그 사
람의 진짜 생각과 정신세계를 '들여다보려고' 애쓰는 것이다.

　예로부터 작가와 사상가들은 잠재의식에서 이뤄지는 이러
한 탐색에 관해 수많은 격언과 명언을 남겼다. 로마의 정치가
마르쿠스 툴리우스 키케로(기원전 106~기원전 43)는 "얼굴은
정신의 초상이고, 눈은 정신의 통역가다"라고 말했다. 로마 가
톨릭 사제이자 신학자, 역사가였던 성 제롬(347~419)은 "얼
굴은 정신의 거울이고, 눈은 말하지 않고도 마음의 비밀을 고
백한다"라는 말을 남겼다. 연대는 알 수 없지만 "얼굴은 정신
의 초상이고 눈은 정신의 밀고자다"라는 라틴어 격언도 있다.

　미국의 전설적인 포수 요기 베라(1925~2015)도 비슷한 말
을 한 적이 있다. "그냥 지켜보기만 해도 많은 것을 알아낼 수
있다."

　널리 알려져 있지만 유래는 불확실한 격언도 있다. "눈은 영
혼의 창이다." 이 말은 어떤 사람의 눈을 깊이 들여다보면 숨
겨진 '진짜 사람'을 발견할 수 있다는 뜻이다.

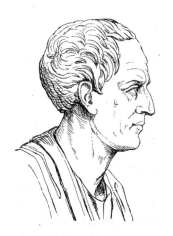

마르쿠스 툴리우스 키케로

조금 더 현대적인(하지만 별로 시적이지는 않은) 격언도 있다. "우세한 눈과 덜 우세한 눈은 사람의 정신을 나타낸다." 하지만 여기에는 의문이 뒤따른다. 어느 쪽 눈을 말하는가? 오른쪽 눈, 왼쪽 눈, 아니면 양쪽 다인가? 그리고 정신이란 어느쪽 정신인가? 인간은 좌뇌와 우뇌를 가지고 있으므로 '정신'도 두 개인 셈이 아닌가? 그리고 왜 두 눈을 '우세한' 눈과 '덜 우세한' 눈으로 나눠서 이야기하는가? 대부분의 사람에게는 왼쪽 눈이나 오른쪽 눈이나 똑같아 보이지 않는가? 사실 우리의 왼쪽 눈과 오른쪽 눈은 시각적으로 다르다. 두 눈은 각각 우리의 양쪽 뇌와 관련이 있으며 세상을 바라보는 두 가지 방

스위스 태생의 독일 화가 파울 클레(1879~1940)는 이렇게 말했다. "한쪽 눈은 보고, 다른 쪽 눈은 느낀다."

파울 클레, 「세네치오(또는 노쇠한 남자의 얼굴)」, 캔버스에 유채, 40×38cm, 1922년, 시립미술관, 바젤

식을 반영한다. 양쪽 눈의 차이는 시각으로 확인 가능하지만 이상하게도 사람들은 그 차이를 잘 모른다. 양쪽 눈의 차이를 알면 우리가 사람들의 진짜 모습을 발견하는 데에도 도움이 된다.

의식적인 차원에서 우리는 눈으로 보는 것이 무엇을 어떻게 생각하는지, 무엇을 어떻게 느끼는지와 긴밀하게 얽혀 있다는 사실을 안다. 그런데 이상하게도 우리는 거울에 비친 자신의 두 눈을 자세히 들여다볼 때나 다른 사람의 눈을 들여다볼 때, 실제로 어느 쪽 눈이 우리가 말하거나 듣고 있는 단어에 반응하고, 어느 쪽 눈이 뭔가를 느끼긴 하지만 언어에 집중하지는 못하는지를 눈으로 확인하려고 하지 않는다. 대부분의 사람은 이러한 차이를 의식하지 못한다. 하지만 앞서 설명한 대로 일상생활에서, 특히 다른 사람들과 상호작용할 때 우리는 이런 정보를 잠재의식 차원에서 활용한다.

이러한 상호작용을 한층 복잡하게 만드는 것은 이른바 두뇌의 교차 연계성crossover connection이다. 대부분의 사람은 좌뇌가 '경계를 넘어가서' 신체의 오른쪽 절반을 머리부터 발끝까지 통제한다. 우세한 오른쪽 눈의 기능도 좌뇌가 통제한다. 이와 마찬가지로 사람들의 우뇌는 '경계를 넘어가서' 신체의 왼쪽 절반을 머리부터 발끝까지 통제하며, 여기에는 덜 우세한 왼쪽 눈의 기능도 포함된다.

오른쪽 눈은 언어를 관장하는 뇌의 반구와 가장 긴밀하게 연결되어 있다. 그리고 대부분의 사람에게 언어를 관장하는 반구는 좌측에 위치한다. 누군가와 만나서 가벼운 대화를 하거나 중요한 대화를 할 때 우리는 모두 잠재의식에서 상대의

우세한 눈과 연결을 시도한다. 여기서 우세한 눈이란 언어 뇌와 연결되는 오른쪽 눈이다. 우리는 오른쪽 눈으로 오른쪽 눈에게, 즉 우세한 눈으로 우세한 눈에게 말 걸기를 원한다.

대면 대화에서 우리는 잠재의식적으로 덜 우세한 왼쪽 눈을 피하곤 한다. 왼쪽 눈은 주로 비언어적인 우뇌의 통제를 받으며, 말로 표현되는 언어와 약하게 연결되어 있고 반응도 적다. 그럼에도 불구하고 왼쪽 눈은 그 자리에 있다. 왼쪽 눈은 마치 저 멀리서 꿈을 꾸고 있는 것처럼 보이지만 사실은 말의 음색과 높낮이를 느끼고 대화의 시각적·감정적·비언어적 측면에 반응한다.

내가 양쪽 눈의 신기한 시각적 차이에 관해 알게 된 것은 몇 해 전이다. 나는 '오른쪽 두뇌로 그림 그리기' 워크숍에서 사람들을 가르치며 초상화 기법을 직접 보여주다가 우연히 그 사실을 깨우쳤다. 양쪽 눈의 차이는 관찰하면 할수록 흥미로웠다. 그래서 이 책에서 우세한 눈으로 '그림을 그리는' 방법을 소개하려고 한다.

○

차례

읽기 능력과
보기 능력

**Two Ways of Seeing
and Thinking**

○ 사람들은 때때로 나에게 어떻게 미술 분야에서 일하게 됐느냐고 묻는다. 나는 아주 어릴 때부터 미술과 함께했다. 나의 어머니는 시각적으로 아주 예리했고 가끔 그림을 그리기도 했다. 어린 시절, 비단 어머니의 그림 실력만이 아니라 사물을 바라보며 진심으로 기뻐하는 모습에서 영향을 받았다. 어머니는 "와, 저것 봐! 조그만 데이지가 풀밭에 모여 있는 모양을 보렴!"이라든가 "와, 저것 봐! 그림자 때문에 집의 색깔이 변해!"라고 외쳤다. 이런 말들은 항상 "와, 저것 봐!"가 앞에 붙긴 했지만 반드시 나에게서 어떠한 반응을 이끌어내기 위한 것은 아니었다. 하지만 어머니가 기뻐하는 모습을 볼 때마다 나는 무엇이 그렇게 좋은지 궁금해서 그쪽을 봤다. 어린 시절의 이 의도하지 않은 '외침과 반응'은 나에게 막대한 영향을 끼쳤다. 아마도 이런 경험이 토대가 되어 나중에 그림을 그리는 모든 과정에 관심을 가지게 됐던 것 같다.

그리고 4학년 때 브라운 선생님(우리는 선생님이 없는 곳에서는 '브라우니'라는 별명으로 불렀다)을 만났다. 우리 모두 선생님을 좋아했다. 내가 다녔던 학교는 캘리포니아주의 노동자 계층이 많이 거주하는 롱비치라는 동네의 공립초등학교였다. 지금 생각해도 브라운 선생님은 정말 멋진 분이었다. 그해에 4학년에게 주어진 탐구 과제는 천문학이었다. 브라운 선생님의 수업 시간에 우리는 진짜 플라네타리움(폭이 1.8미터 정도 되는 마분지 탑)을 만들고 돔지붕에 펀치로 구멍을 뚫어 페르세우스자리, 안드로메다자리, 오리온자리, 플레이아데스성단을 만들었다. 그뿐 아니라 우리는 그리스·로마 신화에 나오

는 신들에 대해 배우고 그 신들의 형상을 부조로 만들었다. 걸쭉하게 끓인 전분을 재료로 사용해 신의 모습을 빚고 자투리 나무토막을 받침으로 사용했다. 내가 맡은 신은 무릎을 꿇고 어깨로 세계를 떠받치고 있는 아틀라스였다. 우리가 조각 작품을 만드는 동안 브라운 선생님은 그리스·로마 신화를 소리 내어 읽어주었다.

현대 교육에서는 이처럼 풍부한 어린 시절의 경험이 사라진 것처럼 보인다. 이런 식의 수업은 너무 위험하고, 교실을 지저분하게 만들고, 표준화된 시험으로 점수를 매길 수도 없다. 하지만 이런 경험의 일부분이라도 되살릴 수는 없을까? 예를 들어 지금의 학교 교실에서도 간단한 드로잉을 해보면 좋을 것이다.

나는 박사학위를 취득하기 위해 장기간의 교육을 받는 동안 로스앤젤레스 서부의 베니스고등학교에서 교사생활을 시작했고, 그곳에서 나의 아이디어를 실험해볼 수 있었다. 베니스 고등학교의 학생들은 아주 즐거워하면서 나를 따라와주었다. 나는 바로 눈앞에 있는 대상을 그리는 법을 배우는 일이 왜 그렇게 어렵게 느껴지는지를 탐구하고 있었다.

나는 교사로서 경험을 쌓은 덕분에, 그리고 좌뇌와 우뇌의 기능에 관한 로저 W. 스페리의 기념비적인 연구 결과가 발표되어 널리 알려진 덕분에 1979년에 최초로 『오른쪽 두뇌로 그림 그리기』라는 책을 출간할 수 있었다. 그리고 교육학의 최신 연구 결과를 반영하기 위해 개정판을 세 번이나 출간했다. 『오른쪽 두뇌로 그림 그리기』는 지금도 전 세계에서 쇄를 거듭하고 있으며 사람들이 그리기를 배우고 내면의 창의성을

일깨우도록 도와주고 있다.

『오른쪽 두뇌로 그림 그리기』가 출간된 이래 수십 년 동안 나는 동료 교사들과 함께 그 책의 내용을 토대로 한 드로잉 워크숍을 개설해 사람들을 가르쳤다. 그 워크숍은 내가 개발한 방법을 닷새 동안의 드로잉 수업에 녹여낸 것이다. 그 결과 우리는 사람들(그림을 그려본 경험이 있는 사람과 없는 사람 모두)이 시각적이고 비언어적인 우뇌를 활성화해서 지각의 기술을 습득하도록 가르치는 데 성공했다. 눈에 보이는 대로 그리는 데 필요한 지각의 기본 기술은 다섯 가지로 나뉜다.

1. 가장자리 지각(어디에서 하나의 사물이 끝나고 다른 사물이 시작 되는가)
2. 빈 공간 지각(음성적 공간)
3. 관계 지각(비례와 원근)
4. 빛과 그림자 지각(삼차원 착시 형성하기)
5. 전체 지각(게슈탈트)

이러한 보기의 기술은 대부분 시각적이고 인지적인 우뇌에서 처리하는 것으로, 언어에서 읽기의 기본 기술과 비교할 수 있다(놀랍게도 읽기의 기본 기술도 다섯 가지라고 한다). 읽기의 기본 기술은 뇌의 나머지 절반인 좌뇌에서 주로 처리한다. 읽기를 배우는 데 필요한 기본적인 기술들은 다음과 같다. 이 다섯 가지는 내가 아니라 읽기 교육 전문가들이 정의한 것이다.

1. 음운 인식(알파벳의 글자 하나하나가 어떤 소리와 일치하는지를

안다)

2. 음성 인식(글자의 소리를 토대로 단어를 발음한다)

3. 어휘력(단어의 뜻을 안다)

4. 유창성(빠르고 매끄럽게 읽는다)*

5. 독해력(읽고 나서 내용을 이해한다)

나는 뇌의 쌍둥이 반구에 상당 부분 따로 떨어져 위치한 시지각의 5대 기술과 읽기의 5대 기술이 쌍둥이라고 생각하며, 공립학교에서 이 두 가지 기술을 똑같은 열정으로 가르쳐야 한다고 믿는다. 아쉽게도 지금의 교육은 그렇지 않다.

오늘날 공립학교들은 좌뇌의 언어 기반 기술들에만 초점을 맞춘다. 이른바 STEM으로 불리는 과학, 기술, 공학, 수학 과목이 강조되면서 좌뇌에 편중되는 경향은 갈수록 심해지고 있다. 부모들이 이렇게 한쪽으로 기울어진 교육을 용인하는 이유 중 하나는 사고, 학습, 문제해결, 그리고 읽기에 시각적 기술들이 얼마나 중요한지를 알지 못하기 때문일 것이다. 현대 미국 사회는 미술에 환호하지 않기 때문에, 부모들도 아이들이 미술에 너무 빠져들면 나중에 '배고픈 예술가'가 될지도 모른다는 막연한 걱정을 하는 것 같다.

기본적인 언어 기술과 시지각 기술은 사실 어느 분야에나 반드시 필요한 기술들이기 때문에, 우리는 좌뇌의 언어 기술들을 가르치는 것이 단순히 시인과 책의 저자들을 길러내기

완전한 정신을 개발하려면—
예술의 과학을 공부하고,
과학의 예술을 공부하며,
잘 보는 방법을 익혀라.
세상 모든 것이 다른 모든 것과
연결됨을 깨달아라.

레오나르도 다빈치(1452~1519)

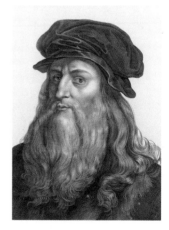

앙드레 뒤테르트르(1753~1842),
「레오나르도 다빈치의 초상」, 직물
종이에 점각, 63.4×48cm, 1808년, 런던
왕립미술아카데미. © 왕립미술아카데미,
런던(사진_프루던스커밍협회)

* 나는 읽기 전문가들이 유창성을 기본 기술에 포함시키는 데 반대하는 입장이다. 유창성은 기본 기술이 아니라 읽기를 배운 결과라고 생각하기 때문이다. 나는 이 목록에 유창성 대신 구문론을 넣어야 한다고 생각한다. 구문론이란 주어/동사/목적어로 이뤄지는 문장의 구조를 의미한다.

위함이 아니라 모든 분야의 학습 능력과 사고력을 향상시키기 위한 일임을 지적해야 한다. 이와 마찬가지로 우리가 미술이라는 과목을 통해 우뇌의 시지각 기술을 가르쳐야 하는 이유는 단순히 화가들을 키워내기 위해서가 아니라 모든 분야에서 최적의 학습 능력, 문제해결 능력, 사고력을 뒷받침하기 위해서다.

지금처럼 '좌뇌'의 언어 관련 능력에만 초점을 맞추지 않고 그리기, 색칠하기, 음악, 조각, 춤, 그리고 과정과 결과를 시각화하는 능력과 결부된 우뇌의 기술들을 함께 가르친다고 상상해보자. 우리 아이들은 큰 그림을 머릿속에 그리고, 숲과 나무를 둘 다 보고, 어떤 부분들만이 아니라 전체를 이해하는 방법을 배우는 혜택을 누릴 것이다. 알베르트 아인슈타인의 "정규 교육을 받고도 호기심이 남아 있다는 것은 기적이다"라는 말은 이 점을 완벽하게 표현한다.

또한 뇌의 전체적인 발달을 목표로 미술과 연관된 기술들을 가르치려면 실질적인 대상을 정해서 진지하게 탐구해야 한다. 아직 남아 있는 몇 안 되는 미술 수업도 대부분 진짜 창의력을 일깨우지 못하는 재미 위주의 미술활동으로 채워진다. 이처럼 미술 수업이 가벼운 미술활동으로 대체되는 이유는 미술 교사들 역시 그리기를 가르치지 않는 학교 시스템 속에서 자란 터라 그리기를 할 줄 모르기 때문이다. 그릴 줄을 모르니 당연히 그리기를 가르칠 수도 없다. 글을 읽는 방법을 모르는 교사가 학생들에게 읽기를 가르칠 수 없는 것과 마찬가지다.

그래서 우리가 진행하는 닷새간의 '오른쪽 두뇌로 그림 그

이처럼 오로지 언어능력에만 집중하고 있는데도(아니, 그 때문인지도 모른다) 미국의 4~8학년 학생들의 3분의 2는 읽기 능력이 퇴보하고 있다. 미국연방정부에서 시행하는 전국교육성취도평가의 결과인 '국가성적표'에 따르면 2019년에는 4학년 학생들의 35퍼센트, 8학년 학생들의 34퍼센트만이 읽기에 능숙했고, 4학년과 8학년 모두 2017년 평가 때보다 점수가 낮아졌다. 한 교육 담당 기자는 "우리는 왜 점점 멍청해지는가?"라는 질문을 던지기도 했다.

———

에리카 L. 그린·데이나 골드스타인, 「전체주의 절반, 국가고시 읽기 점수 떨어져」, 『뉴욕타임스』 2019년 10월 30일자. 루이스 미겔, 「미국의 읽기·수학 점수가 떨어지고 있다. 우리는 왜 점점 멍청해지는가?」 『뉴아메리칸』 2019년 11월 2일자

리기' 워크숍(어린 시절에 읽기는 배웠지만 드로잉은 배우지 못한 성인들을 대상으로 한다)에서는 쉬운 대상을 그리지 않는다. 우리는 과거의 교과서에서 실마리를 얻었다. 19세기 후반과 20세기 초반에 만들어진 읽기 교본들은 지나치게 단순화한 '보고 말하기' 또는 따분한 '철수와 영희Dick and Jane' 같은 글을 사용하지 않았다.

과거에는 어린이들을 위한 교과서에 진지한 시, 성경 구절, 그리고 올바른 품행에 관한 에세이가 수록되어 있었다. 우리는 그런 아동용 읽기 교본의 취지를 따라 그리기 교육에 관해서도 다음과 같은 원칙을 수립했다. "성인으로서 그리기를 배울 때는 공을 들일 가치가 있는 복잡하고 흥미로운 대상으로 시작하는 것이 좋다. 눈에 보이는 대상을 그리려면 다섯 가지 기본 기술은 항상 필요하다."

그래서 우리의 5일 워크숍에서 그리기를 처음 배우는 성인 참가자들은 일반적인 초보자 강좌에서 흔히 사용하는 나무토막, 오렌지가 담긴 그릇, 단순한 꽃병과 같은 쉬운 주제로 그림을 그리지 않는다.

쉬운 대상을 그릴 때는 시지각에 중대한 오류가 있어도 아무도 알지 못하고 아무도 신경 쓰지 않는다. 그래서 우리의 학생들은 예로부터 가장 어렵지만 가장 보람 있는 주제로 간주되어온 대상들을 그린다. 자신의 손(가장자리 지각), 비스듬히

문자가 발명되기 한참 전인 3만 년 전, 우리의 후기구석기시대 조상들이 대단히 아름답고 사실적인 동물 그림을 동굴 벽에 그렸다는 사실은 그만큼 인간의 발달에 그리기가 중요하다는 증거이다.

프랑스 라스코 인근의 선사시대 동굴 벽에 그려진 석기시대의 암소 그림. 기원전 4만~기원전 1만 년으로 추정

Dick
July 9, 2018

왼쪽_리처드 호나커
수업 전
2018년 7월 9일

오른쪽_리처드 호나커
수업 후
2018년 7월 13일

보이는 의자(음성적 공간 지각), 방 안 풍경(관계 지각), 다른 학생의 옆얼굴 초상(빛과 그림자 지각), 그리고 마지막 날에는 가장 까다로운 주제인 자신의 얼굴 전체를 정면에서 본 자화상(게슈탈트 지각)을 그린다.

이런 대상을 묘사하려면 전체와 세밀한 부분들을 <u>모두</u> 자세하고 정확하게 지각해야 한다. 평소에는 보이지 않던 것들을 발견해야 할지도 모른다. 초상화, 특히 자화상을 그릴 때 '보고 그리기see and draw'를 해야 하는 것 중 하나는 얼굴 왼쪽과 오른쪽의 차이다. 얼굴 왼쪽과 오른쪽의 차이는 평소에는 눈에 잘 들어오지 않는다.

특히 오른쪽 눈과 왼쪽 눈의 차이는 미묘하지만 충분히 식별 가능한데도 우리는 평소 이 차이를 거의 의식하지 못한다. 알베르트 아인슈타인의 사진에서도 양쪽 눈의 차이가 발견된다. 아인슈타인은 확실히 오른눈잡이(오른쪽 눈이 우세한 사람)였다.

반면 조지 버나드 쇼는 왼쪽 눈이 우세했던 것 같다. 그의

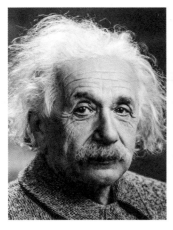
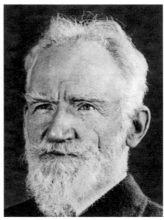

사진을 보면 왼쪽 눈은 초롱초롱하고 생기가 돌지만 오른쪽
눈은 눈꺼풀에 가려진 부분이 더 많다. 그리고 오른쪽 눈 위의
눈썹은 마치 왼쪽 눈을 가리키는 화살표처럼 보인다.

　여기서 우리는 이 책의 주제인 '우세한 눈'으로 돌아가게 된
다. 사람의 양쪽 눈은 식별 가능한 차이를 지니고 있다. 양쪽
눈의 차이는 보기와 생각하기의 차이, 우리 자신의 외면과 내
면의 차이와도 관련이 있을 것 같다. 프랑스 인문주의 사진작
가 앙리 카르티에 브레송(1908~2004)은 다음과 같은 말을 남
겼다. "한쪽 눈은 내면을 보고 다른 쪽 눈은 외부를 본다."

우세한 눈과
우세한 뇌

**The Dominant Eye
and the Brain**

○　　　　　　　　1960년대 이후로 좌뇌와 우뇌
의 기능적 차이는 상당히 많이 알려졌다. 신경심리학자이자
신경생리학자인 로저 W. 스페리(1913~94)와 캘리포니아공
과대학교Caltech의 동료들이 1950년대 후반과 1960년대 초반
에 수행한 연구는 노벨상을 수상한 후 출판을 통해 널리 알려
지고, 분석과 비평, 존경과 토론, 그리고 수정의 대상이 됐다.
하지만 그가 발견한 사실 자체는 반박당한 적이 없다.

어떤 이유에서인지 인간의 뇌는 지구상의 다른 척추동물들
의 뇌와 마찬가지로 두 개의 반구로 나뉘어 있으며 두 개의 반
구는 각기 다른 '정신'을 구성한다. 내적 현실과 외적 현실에
대한 두 개 반구의 각기 다른 반응은 두 반구의 연결을 통해
공유되고, 숙고되고, 화해한다. 우리의 오른쪽 눈과 왼쪽 눈은
이 각각의 정신으로 통하는 '창문'이다.

스페리는 혁신적인 검사와 실험 방법을 동원해 기념비적인
연구인 '분할 뇌 연구'(1959~68)를 수행했다. 그 결과는 놀랍
고 뜻밖이었다. 환자의 좌뇌와 우뇌를 외과적인 방법으로 분
리했을 때 좌뇌와 우뇌가 각각의 기능을 수행하고 각기 다른
것을 선호하며 각자 따로 움직였다. 좌뇌와 우뇌는 마치 각기
다른 개인의 뇌인 것처럼 행동했다.

스페리의 분할 뇌 연구의 토대는 발작을 일으키는 뇌전증
(간질) 환자들에 관한 실험이었다. 뇌전증 발작은 신경섬유의
커다란 다발인 뇌량Corpus callosum을 통해 한쪽 뇌에서 다른 쪽
뇌로 전이된다. 뇌량은 커다란 신경섬유 다발로서, 주로 좌뇌
와 우뇌를 연결하는 역할을 수행한다.

좌뇌와 우뇌는 뇌량의 두툼한 신경섬유 다발을 통해 연결되

"뇌 전체를 사용할 때 좌뇌와 우뇌의
통합된 의식은 좌뇌와 우뇌 각각의
기능을 합친 것 이상이다."

로저 W. 스페리, 좌뇌와 우뇌의 기능
분리에 관한 발견으로 1981년 노벨
의학·생리학상을 수상했다.

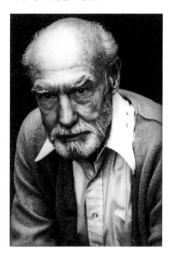

로저 W. 스페리

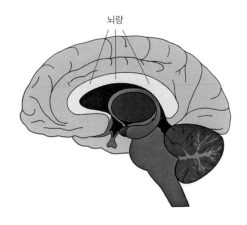

뇌량

고, 소통하고, 각기 다른 지각을 통합하고, 합의에 도달한다. 어떤 상황에서는 의견이 일치하지 않거나 소통을 거부하기도 한다.

　뇌량의 중심 다발과 주변의 작은 신경섬유들을 수술로 제거했더니 환자들의 뇌전증 발작이 이쪽 반구에서 저쪽 반구로 전이되지 않았고 환자들의 수명은 훨씬 길어졌다. 이처럼 극단적인 수술을 받은 환자들은 발작이 줄어들었고, 신기하고 감사하게도 건강을 되찾고 발병 이전의 생활로 돌아간 것처럼 보였다. 하지만 스페리가 시간을 두고 그 환자들의 사고력에 관한 혁신적인 실험을 진행한 결과는 뜻밖이면서도 흥미로웠다. 그 환자들의 양쪽 뇌는 각기 다른 '개인'으로서 기능을 수행하고 있었다. 그들의 좌뇌와 우뇌는 서로 다른 지각, 개념, 충동을 가지고 있었고 주변 세계에서 벌어지는 일에 서로 다르게 반응했다.

트위들덤과 트위들디는 루이스 캐럴이 좌뇌와 우뇌를 상상 속에서 재창조한 인물로 해석할 수도 있다. 트위들덤과 트위들디는 팔이 서로 엉켜 있어 항상 함께 다니고, 늘 다투거나 전투를 벌인다. 캐럴은 트위들덤과 트위들디에 관해 이렇게 말했다. "이들은 대개 사이 좋게 지내지만 가끔 '싸우기로 합의'한다. 언어를 잘 다루는 쪽은 트위들덤이다. '우리는 조금만 싸워야겠어. 하지만 싸움이 길어져도 나는 상관없어' '지금 몇 시지?'라고 트위들덤이 말한다. 트위들디가 손목시계를 보고 '네시 반이네'라고 말하면, '여섯시까지 싸우고 나서 저녁을 먹자'라고 트위들덤이 말한다."

───────────────
루이스 캐럴, 『거울 나라의 앨리스』에서
삽화_존 테니얼

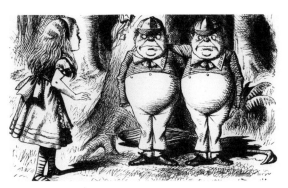

스페리와 동료들은 환자들의 좌뇌와 우뇌의 시지각 영역에
서로 다른 이미지를 잠깐씩 보여주는 실험을 수행했다. 이것
은 '시각 반영역 제시visual half-field presentation'라고 불리는 실험
이다. 모든 실험 대상자의 뇌량은 제거된 상태였으므로 각각
의 시각 영역이 받아들인 정보는 다른 반구로 전달될 수가 없
었다.

한 실험에서 스페리는 환자의 우측 시지각 영역에 '망치'라
는 단어를 잠깐 노출했다. 그러자 그 정보는 언어를 담당하는
좌뇌로만 전달됐다. 방금 본 것의 이름을 말해보라고 하자 환
자는 주저 없이 "망치"라고 대답했다. 다음으로 스페리는 똑

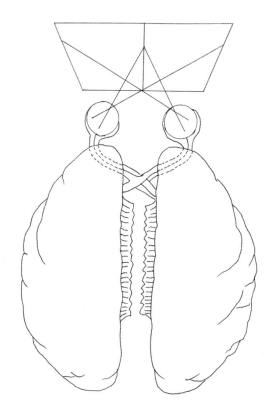

그림_브라이언 보메이슬러

같은 환자의 좌측 시지각 영역(이미지를 우측 뇌로 보내는 영역)에 '가위'라는 단어를 노출했다. 환자는 단어를 정확히 말하지는 못했지만 왼손을 사용해서 가위 그림을 그릴 수 있었다.

1950년대와 1960년대에 스페리의 연구진이 장기간에 걸쳐 수행한 자세하고 복잡한 연구는 1981년에 노벨상을 받았다. 스페리는 좌뇌가 언어를 이해하고 말하고 쓰는 능력을 책임지는 반면 우뇌는 활자로 적힌 단어를 일부 알아볼 수는 있지만 언어를 말하거나 쓰지는 못한다는 사실을 발견했다. 하지만 의미심장하게도 우뇌는 활자로 적힌 이름만 보고도 그 사물을 그림으로 그릴 수 있었다.*

넓게 말해서 스페리의 연구 결과는 인간의 온전한 뇌는 항상 두 개의 사고 체계를 가지고 있다는 것이다. 마치 우리의 뇌 안에 두 사람이 살고 있는 것과 비슷하다. 한 '사람person'은 언어를 잘 다루고, 분석적이고, 순서를 따지며, 대개 언어와 논리를 사용해서 생각하고 대화하며, 보통 한번에 한 가지씩 해결하면서(마치 한 문장 안의 여러 단어들처럼) 정해진 절차를 수행해 결론에 도달하기를 좋아한다.

대부분의 경우 이 '자아self'는 우리 뇌의 좌측 반구에 위치한다. 다른 반구에는 또다른 '사람'이 있는데, 그 사람의 사고는 주로 비언어적(대개는 단어를 사용하지 않는다), 시각적, 지각적, 만국 공통의 방식으로 이뤄진다. 그 사람은 전체를 한번에 보고 직관적으로 파악하며, 어떻게 부분들이 합쳐져 전체를

우뇌는 단어와 숙어들의 의미는 이해하지만 구문(주어/동사/목적어를 사용한 문장 만들기)을 사용하지는 못한다. 구문을 사용하려면 논리적인 담화와 설명이 요구된다. '소년이 야구공을 쳤다'라는 문장을 예로 들어보자. 비언어적인 우뇌는 '소년'과 '야구공'이라는 명사를 이해하고 사용할 수 있겠지만 '쳤다'라는 동사까지 사용해서 완전한 문장을 만들지는 못할 것이다.

* Roger W. Sperry, "Hemisphere Deconnection and Unity in Conscious Awareness," American Psychologist 28 (1968), L 723-33, http://people.uncw.edu/Puente/sperry/sperrypapers/60s/135-1968.pdf.

형성하는지를 알아차린다. 또한 그 사람은 각각의 부분을 '전체'로 바라보고, 그 부분의 부분들이 어떻게 맞아떨어지는지, 혹은 그 부분의 부분들이 서로 맞지 않는지를 파악할 수 있다. 이 다른 '자아'는 대개 우리 뇌의 우측 반구에 위치한다. 온전한 뇌에서는 뇌량이 이 두 '자아들' 사이에 신속한 소통을 계속하게 해주기 때문에 우리는 우리 자신을 한 사람으로 경험하며 두 '언어들'은 하나로 융합된다.

하지만 항상 그런 것은 아니다.

두 '자아들'에 관한 우리의 인식은 여러 형태로 표현된다. 예컨대 우리는 우리 자신에 관해 이야기할 때 다음과 같이 말하곤 한다.

"그것에 대해 이런 생각도 들고 저런 생각도 드네요."

"좋기도 하고 싫기도 해요."

"한편으로는 이렇고…… 다른 한편으로는 저렇고……."

내가 좋아하는 표현은 따로 있다. "아니, 잠깐만요. 이건 어떨까요……?"

전반적으로 이런 구조는 모든 사람에게 적용되지만 우리 개개인의 뇌 구조는 제각각이며 뇌 구조의 차이는 다양한 신호를 통해 겉으로 표현된다.

이처럼 다양한 신호들 중에서도 가장 알아보기 쉬운 신호는 아마도 '손잡이handedness'일 것이다. 전 세계적으로 오른손잡이는 인류의 90퍼센트 정도를 차지하며 왼손잡이는 10퍼센트 정도다. 손잡이 자체도 외적 신호를 통해 표현된다. 가장 눈에 잘 띄는 외적 신호는 글씨체일 것이고, 손짓이라든가 식기, 가위, 라켓, 연장 등을 다루는 방법도 손잡이의 외적 신호에 해

왼손잡이로 태어난 아이들을 강제로 오른손잡이로 만들려고 했던 과거의 관행은 다행히도 대부분의 학교와 가정에서 사라졌다.

그림_베티 에드워즈

당한다. 사람들은 자신이 잘 쓰는 손을 똑똑히 알고 있다. 어떤 사람에게 "당신은 오른손잡이인가요, 왼손잡이인가요?"라고 물으면 그 사람은 망설임 없이 대답할 것이다.

'발잡이footedness'는 걸을 때나 계단을 오를 때나 춤출 때, 어느 쪽 발이 먼저 앞으로 나가는지를 보면 안다. 발잡이는 손잡이보다는 덜 익숙한 개념이다. 사람들에게 "당신은 오른발잡이인가요, 왼발잡이인가요?"라고 물으면 대개는 자신 있게 대답하지 못하고, 자리에서 일어나 어느 쪽 발이 우세한 발인지 알아보려고 한다. 운동선수와 무용가들은 예외다. 그들에겐 우세한 발을 알아두는 것이 유용하기 때문이다. 전 세계 인류의 60퍼센트 정도는 오른발잡이고, 30퍼센트 정도는 왼발잡이, 그리고 10퍼센트 정도는 양발잡이라고 한다.

'눈잡이eyedness'는 뇌 구조가 외부로 표출되는 신호들 중에서 가장 적게 알려져 있고 양쪽이 가장 고르게 분포하는 신호다. 인류의 65퍼센트 정도는 오른쪽 눈이 우세하고, 34퍼센트 정도는 왼쪽 눈이 우세하다. 나머지 1퍼센트는 양쪽 눈이 똑

같이 우세한 사람들이다.

　사람들에게 "당신은 오른쪽 눈이 우세한가요, 왼쪽 눈이 우세한가요?"라고 물어보면 대다수가 "모르겠는데요. 그걸 어떻게 알죠?"라고 대답한다. 예외가 있다면 초상화가와 사진가들이다. 그들은 관찰을 통해 양쪽 눈의 차이를 알고 있을 가능성이 높다. 운동선수, 취미로 양궁을 즐기는 사람, 사냥꾼처럼 목표물을 겨냥해야 하는 사람들도 자신의 우세한 눈을 알고 있을 것이다. 우세한 눈이 스포츠와 연관되는 이유는 '눈잡이' 또는 '우세한 눈'을 알아보기 위한 테스트를 해보면 알 수 있다. 어쩌면 당신도 이런 테스트를 해본 적이 있을지도 모른다.

우세한 눈 테스트

　가장 간단한 방법은 다음과 같다. 한쪽 팔을 쭉 뻗고, 검지로 방 안 저편의 한 물체를 가리킨다. 창문 가장자리도 좋고, 문고리도 좋고, 전등 스위치도 좋다. 그 검지를 그대로 둔 채 한쪽 눈을 번갈아 감는다. 당신의 오른쪽 눈이 우세하다면 왼쪽 눈을 감았을 때 검지가 그대로 물체를 가리키고, 오른쪽 눈을 감았을 때 검지는 그 물체의 오른쪽으로 이동해 있을 것이다. 반대로 왼쪽 눈이 우세하다면 오른쪽 눈을 감았을 때 검지가 물체 위에 그대로 위치해 있고, 왼쪽 눈을 감았을 때 검지는 그 물체의 왼쪽으로 이동해 있을 것이다.

　이 간단한 테스트만 한번 해봐도 운동선수들이 우세한 눈을 알고 있어야 한다는 것을 이해할 수 있다. '잘못된' 눈으로 목표물을 겨냥한다면 목표물을 맞추지 못할 것이다. 그래서 양궁이나 사격을 하는 사람들은 자신의 어느 쪽 눈이 우세한지

를 잘 알고 있다.

우세한 눈 테스트 2

1. 두꺼운 종이(예를 들면 7×12센티미터 정도 크기의 인덱스카드) 한가운데에 구멍을 뚫는다. 구멍은 동전 하나 정도 크기면 된다.

2. 멀리 있는 물체 하나를 목표물로 정한다. 전등 스위치라든가 사진 액자의 가장자리도 좋다.

3. 두 손으로 종이를 들고 팔을 쭉 뻗은 자세로 목표물이 작은 구멍 안에 들어오도록 맞춘다. 양쪽 눈을 번갈아 감아본다. 목표물을 계속 볼 수 있는 눈이 우세한 눈이다.

우세한 눈 테스트 3

1. 두 손을 앞으로 뻗는다. 두 손을 모아 엄지손가락과 양쪽 손 옆면으로 1.9센티미터에서 2.5센티미터 정도의 작은 삼각형 구멍을 만든다.

2. 양쪽 눈을 다 뜬 채 삼각형 구멍을 통해 앞쪽을 본다. 방 안의 한 물체를 구멍 안에 들어오도록 맞춘다. 문고리, 창문의 가장자리, 전등 스위치 등의 물체가 적당하다.

3. 왼쪽 눈을 감아본다. 물체가 여전히 눈에 보인다면 당신은 오른쪽 눈이 우세한 사람이다. 이번에는 오른쪽 눈을 감아보라. 당신의 삼각형 구멍은 오른쪽으로 상당히 많이 이동해 있고 목표물은 보이지 않을 것이다. 그 상태에서 오른쪽 눈을 뜨고 다시 왼쪽 눈을 감으면 목표물이 다시 작은 삼각형 안에 들어온다. 그렇다면 당신은 오른쪽 눈이 우세한 사람이다. 만약 결과가 정반대라면 당신은 왼쪽 눈이 우세한 사람이다.

뇌 구조를 드러내는 두 가지 작은 신호

역시 뇌 구조를 드러내지만 사람들에게 잘 알려지지 않은 신호가 두 가지 더 있다. 깍지 낀 두 손의 손가락이 서로 얽힐 때 어느 쪽 엄지손가락이 위로 올라오는가? 오른쪽 엄지가 위라면 왼쪽 뇌가 우세한 것이고, 왼쪽 엄지가 위라면 오른쪽 뇌가 우세한 것이다.

다음으로 당신이 양팔로 팔짱을 낄 때 어느 쪽 팔이 위로 올라오는가? 이번에도 오른쪽 팔이 위라면 왼쪽 뇌가 우세한 것이고, 왼쪽 팔이 위라면 오른쪽 뇌가 우세하다는 뜻이다.

이 두 가지 작은 외적 신호들은 우세함을 표현하는 다른 신호들(우세한 손, 우세한 발, 그리고 우세한 눈)과 일치하지 않는 경우가 많다. 이런 경우는 우세성 혼동mixed cominance 또는 교육학자들이 사용하는 언어로 '교차편측성crossed laterality'의 작은 신호일 수도 있다. 모든 사람의 뇌는 다르다. 교육자들은 우세성 혼동과 학습 부진이 관계가 있다는 증거를 찾아보려고 했지만, 현재까지의 연구 결과는 그런 가정을 뒷받침하지 않는다. 우세성 혼동이 정확히 무엇을 의미하는지를 언젠가는 알게 되겠지만, 아직은 아니다.

지금까지 당신의 우세한 눈이 어느 쪽인지를 알아보는 간단하면서도 효율적인 테스트 몇 가지를 소개했다. 하지만, 사실 우세한 눈은 거울을 들여다보거나 대면 상태에서 다른 사람의 눈을 자세히 관찰하기만 해도 알아낼 수 있다. 그러는 동안 인간의 얼굴에서 우리가 보고 있으면서도 제대로 보지 못했던 신기한 측면 몇 가지를 접하게 될 것이다.

어느 쪽 엄지손가락이 위에 있는가?

어느 쪽 팔이 위에 있는가?

감정을
드러내는 눈

**Human Faces
and Expressions**

○ 사람의 얼굴 표정에 대해서는
우리 모두 전문가이다. 연구 결과에 따르면 유아들도 얼굴 표
정의 변화를 감지한다고 한다. 우리는 아주 미미하게 표정을
바꾸는 것만으로도 기분의 변화를 전달할 수 있다. 그리고 우
리는 마주하는 얼굴들을 해석하는 데 도움이 되는 표정 목록
을 암기하고 있는 것처럼 보인다. 두 사람이 대면 대화를 하는
동안에는 둘 다 상대의 얼굴 전체를 인지하며, 둘 다 상대의
입에서 나오는 단어들을 듣고 목소리의 높낮이에 주의를 기
울인다. 하지만 시각적으로 가장 중요한 부분은 두 사람의 눈
이며, 얼굴의 다른 부분들(눈썹, 이마의 주름과 잔주름, 입 등)이
보조적인 역할을 한다. 대화는 날마다 일어나는 평범한 사건
이지만 시각적으로 보면 매우 복잡하다.

 문제를 복잡하게 만드는 것 중 하나는 우리가 일반적으로
사람의 얼굴이 좌우대칭이라고 생각한다는 점이다. 우리의
두 눈은 눈썹과 코와 입을 좌우로 가르는 중앙선의 양쪽에 하
나씩 위치하며, 이 중앙선을 경계로 얼굴 양쪽이 똑같아 보인
다. 그러나 사진가들이 사람의 얼굴 사진을 반으로 자른 후에
각각을 복제해서 두 개의 온전한 얼굴을 만들어보면, 얼굴의
양쪽이 많이 다르지는 않지만 확연히 다르다는 사실이 확인
된다. 앞에서 설명한 대로 과학자들의 연구 결과에 따르면, 인
간의 65퍼센트는 오른쪽 눈이 우세하고, 34퍼센트는 왼쪽 눈
이 우세하고, 나머지 1퍼센트는 어느 쪽 눈도 우세하지 않다
(또는 양쪽 눈이 우세하다).

 이렇게 거울상으로 만든 얼굴 이미지는 우리가 일상에서 대
화를 나눌 때 상대의 얼굴의 왼쪽과 오른쪽을 번갈아 보면서

비교할 수 있다면 양쪽이 어떻게 보일지를 알려준다. 사실 우리는 사람의 얼굴을 그런 식으로 보지는 않는데, 첫째로는 그렇게 보기가 어렵기 때문이고, 둘째는 다른 사람의 얼굴 왼쪽과 오른쪽을 비교해볼 동기가 약하거나 아예 없기 때문이다. 물론 그 사람의 우세한 눈을 찾아서 그 눈과 소통하려는 무의식적인 동기가 있을지도 모르지만 말이다.

거울상 얼굴이란 사람 얼굴을 찍은 사진을 세로로 반 가른 후에 왼쪽 부분만으로 재합성하거나 오른쪽 부분만으로 재합성한 결과물이다. 그러니까 이 얼굴은 거울에 비친 얼굴과 같다. 거울상 얼굴을 만드는 목적은 한 사람의 얼굴에서 왼쪽과 오른쪽이 때로는 놀랄 만큼 다르다는 것을 보여주기 위해서다.
예컨대 버락 오바마 미국 전 대통령은 확실히 왼쪽 눈이 우세하다. 전체 인구의 34퍼센트가 여기에 해당한다. 오바마 전 대통령과 조지 클루니의 거울상 얼굴을 보자. 가장 왼쪽의 사진이 원본이고, 가운데 사진은 얼굴의 왼쪽을 합성한 것이고, 오른쪽 사진은 얼굴의 오른쪽 면을 합성한 것이다. 두 사람 다 왼쪽 눈이 우세한 것으로 판단된다.

사진_마르틴 쉘러/어거스트

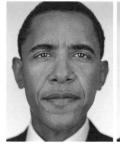 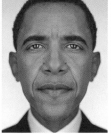 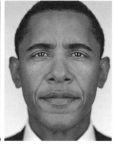

원본　　　　　　왼쪽　　　　　　오른쪽

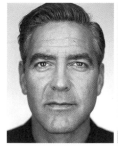 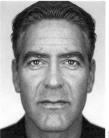 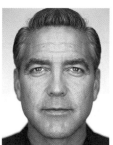

원본　　　　　　왼쪽　　　　　　오른쪽

우세한 눈 찾기

사람들은 이런 말을 자주 한다. "그(또는 그녀)가 내 눈을 똑바로 보면서 말하기를……." 우리는 누군가와 대면 대화를 나

어떤 사람들은 상대와 눈을 잘 마주치지 않으려고 한다. 이런 증상은 '눈 맞춤 불안'이라고 알려져 있다. 눈 맞춤 불안은 수줍음이나 자신감 부족 때문일 수도 있고, 부정적 판단 또는 분석을 당할지도 모른다는 두려움에서 비롯하기도 한다.

눌 때 상대가 우리의 눈을 똑바로 쳐다보기를 원한다. 그런데 이 경우 어느 쪽 눈을 말하는 것인가? 전체의 65퍼센트에 해당하는 오른쪽 눈이 우세한 사람들은 잠재의식 차원에서 상대가 오른쪽 눈을 쳐다봐주기를 원한다. 오른쪽 눈은 좌뇌와 더 밀접하게 연결되어 있고, 좌뇌는 우리의 생각을 전달하기에 알맞은 단어를 제공함으로써 대화의 언어적 내용에 기여한다. 왼쪽 눈이 우세한 34퍼센트의 사람들도 이 점은 마찬가지다. 그들은 대화 상대가 자신의 왼쪽 눈과 소통하기를 바란다.

　우리가 왼쪽 눈이 우세하든 오른쪽 눈이 우세하든 간에 우리의 대화 상대는 우리의 '덜 우세한 눈', 즉 비언어적인 기능을 수행하는 우뇌와 더 강하게 연결된 눈에 주목할 수도 있고 주목하지 않을 수도 있다. 덜 우세한 눈은 표정의 단서를 찾고, 상호작용의 전반적인 의미를 직관적으로 파악하고, 상대의 시각적 몸짓 신호와 얼굴 표정과 목소리의 음색에 주목하지만 말로 표현되는 언어는 그만큼 잘 이해하지 못할 수도 있다. 말하자면 덜 우세한 눈은 대화에 조용히 참여한다.

　이 책의 목표 중 하나는 사람과 사람의 일상적인 접촉에서 잘 알려지지 않은 측면을 조명하는 것이다. 잘 알려지지 않은 측면이란 '눈을 똑바로' 쳐다보는 일의 중요성이다. 특히 우세한 눈을 똑바로 쳐다보는 것이 중요하다. 어느 쪽 눈이 우세한 눈인지를 판단하려면 어떤 단서를 찾아봐야 할지 조금은 알아야 한다. 약간의 지식만 있으면 우리는 누군가와 대화를 나눌 때 자기도 모르게 상대의 얼굴에서 우리 자신의 우세한 눈과 똑같은 눈을 들여다보게 되는 습관을 넘어설 수 있다. 이제부터 이런 습관에 대해 알아보자.

보는 습관, 보지 않는 습관

사람의 얼굴은 이루 말할 수 없이 중요하다. 얼굴은 우리를 친구, 가족, 그리고 우리에게 중요한 모든 사람과 연결해준다. 그런데 시간이 흐르면서 우리에게는 마주하는 얼굴을 보는 (또는 보지 않는) 특정한 습관이 형성된다.

얼굴을 보는 습관 중 하나(특히 오른쪽 눈이 우세한 65퍼센트의 사람들)는 단순히 자신의 오른쪽 눈으로 상대의 오른쪽 눈을 들여다보며 소통하는 것이다. 이런 습관은 1989년 출간된 테리 란다우의 『얼굴에 관하여About Faces』라는 책에 재치 있는 그림과 함께 설명되어 있다.

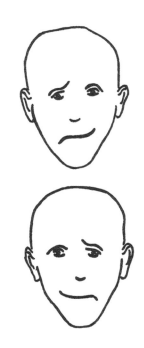

테리 란다우, 『얼굴에 관하여』에 실린 삽화 © 테리 란다우, 1989년(펭귄랜덤하우스 LLC의 계열사 크노프더블데이출판그룹의 임프린트인 앵커북스의 허락을 받아 게재함. 무단 전재와 복제를 금함)

오른손잡이에다 오른쪽 눈이 우세한 사람들(전체 인구의 65퍼센트)은 자신이 의도하지 않더라도 자동으로 왼쪽 얼굴(오른쪽 두 그림에서 사람의 오른쪽 눈)에 초점을 맞추게 된다. 그래서 그들은 위쪽 얼굴은 슬프고, 괴로워하고, 화난 얼굴로 인식하며 아래쪽 얼굴은 행복하고, 유쾌하고, 친근한 얼굴로 인식한다. 심지어 두 얼굴이 좌우만 다를 뿐 실제로는 같은 그림이라는 사실을 알고 나서도 그 첫인상을 바꾸기는 매우 어렵다. 이것은 오른쪽 눈이 오른쪽 눈에 집중하는 경향이 얼굴에 대한 우리의 반응에 큰 영향을 미친다는 증거다.

당연하게도 왼쪽 눈이 우세한 34퍼센트의 사람들에게는 정반대 현상이 나타난다. 그들은 위쪽 얼굴을 유쾌하고, 친근하고, 행복한 얼굴로 인식할 것이며 아래쪽 얼굴은 슬프고, 괴롭고, 화난 얼굴로 인식할 것이다.

만약 양쪽 눈이 똑같이 우세한 1퍼센트에 속하는 사람이라면, 추측컨대 그 사람은 어느 한쪽 눈에 집중하지 않고 두 얼

굴이 다 '흥미롭다거나' '읽어내기 어렵다'고 느낄 것이다.

　이처럼 자동으로 특정한 눈에 주목하는 습관에는 단점도 있다. 오른쪽 눈이 우세한 65퍼센트의 사람들은 자동적으로 우세한 눈과 우세한 눈을 마주치려고 한다. 즉 오른쪽 눈으로 오른쪽 눈을 쳐다본다. 언어로 이뤄지는 대화를 인식하긴 하지만 단어 하나하나에 집중하지는 않는 다른 눈, 즉 '덜 우세한 눈'은 거의 무시를 당한다. 그럼에도 불구하고 덜 우세한 눈은 그 자리에서 감정적 단서를 찾고, 만남의 전반적인 분위기를 파악하며, 얼굴 표정(특히 눈의 표정)과 목소리의 높낮이를 감지한다.

　만약 비언어적 단서들이 언어와 짝을 이루거나, 적어도 단어들과 잘 어우러진다면 대화는 순조롭게 진행된다. 만약 비언어적 단서들이 언어와 잘 어우러지지 못한다면 우리의 대화 상대는 나중에 이렇게 말할 것이다. "그게, 대화는 괜찮았는데 그 자리가 왠지 불편했어요."

　우리의 우세한 눈으로 상대방의 우세한 눈과 소통하려는 잠재의식적 욕구의 결과, 우리 중 왼쪽 눈이 우세한 34퍼센트의 사람들은 오른쪽 눈-오른쪽 눈으로 소통하려고 하는 오른쪽 눈이 우세한 사람의 자동적인 반응을 오른쪽 눈-왼쪽 눈으로 바꾸게 할 방법을 찾아야 한다. 그래서 34퍼센트의 사람들은 호기심을 발동시키는 일련의 행동을 함으로써 오른쪽 눈이 우세한 대화 상대를 자신의 우세한 눈으로 인도해야 한다. 가장 단순한 행동은 고개를 살짝 기울여서 우세한 눈이 앞으로 나가도록 하는 것이다. 또 하나는 덜 우세한 눈의 눈썹은 아래로 내리고 우세한 눈의 눈썹은 치켜올리는 것이다. 화가 척 클로

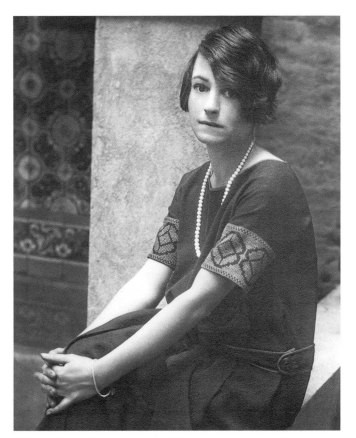

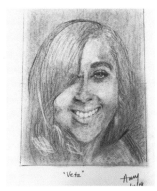

'오른쪽 두뇌로 그림 그리기' 워크숍에
참가했던 에이미 스코언 월시가 그린
베타의 초상. '오른쪽 두뇌로 그림 그리기'
워크숍은 2019년 11월에 시작되었다.

도로시 파커(1873~1967), 언론인이자 시인. 파커는 뉴욕 문학계의 전설적 인물이었으며,
신랄한 위트로 잘 알려져 있다. 그녀가 남긴 말 중에 "남자들은 안경 쓴 여자에게 작업을
잘 걸지 않는다"와 "나는 아침에 일어나자마자 이를 닦고 혀를 날카롭게 간다"가 유명하다.
1910년대 후반에 『보그』와 『배니티 페어』에서 근무했으며 나중에는 『뉴요커』의 서평란을
담당했다.

사진_밴덤스튜디오 ⓒ 빌리로즈연극부, 뉴욕공립공연예술도서관

베로니카 레이크(1922~73), 영화배우.
1940년대에 출연한 작품들이 가장
유명하다. 사진처럼 오른쪽 눈을 완전히
가리는 머리모양을 유행시켰다.

스의 사진을 보라. 그는 분명히 오른쪽 눈이 우세한 사람이다.

조금 더 효과적인 방법은 한 손을 들어올려 덜 우세한 눈의 일부를 가리는 것이다. 그러면 상대는 어쩔 수 없이 우세한 눈에 주목하게 된다.

또 하나의 방법은 안경을 사용하는 것이다. 덜 우세한 눈 쪽의 안경테를 약간 아래로 기울여 덜 우세한 눈을 가리면 우세한 눈이 관심을 받게 된다.

가장 극단적인 방법은 머리카락으로 덜 우세한 눈을 덮어버리는 것이다. 이런 머리모양은 지난 수백 년 동안 여러 번 유행한 바 있으며 요즘도 TV에서 가끔 여성 앵커와 연예인들이 하고 나온다. 이 머리모양은 문자 그대로 덜 우세한 눈을 덮어서 시야에서 차단한다. 이것은 상대가 오로지 우세한 눈에만 집중하도록 노골적으로 강제하는 방법이다.

화가 척 클로스의 사진. 어느 쪽 눈이 우세한지를 명확히 알 수 있다.

눈과 인간의 사회적 신호

테리 란다우의 드로잉(39쪽)은 우리가 일상생활에서 늘 해석하는 수백 가지(수천 가지는 아니더라도) 얼굴 표정 중 단 두 가지만 포함한다. ('인간의 사회적 신호'라고 불리는) 얼굴 표정에 관한 과학적 연구에 따르면, 눈만으로도 얼굴 표정을 무한하게 변주할 수 있다. 2017년, 연구자들은 연구 작업을 단순화하기 위해 연구 대상을 기본적인 여섯 가지 범주의 눈 표정으로 한정하기로 했다. 기본적인 여섯 가지 범주는 기쁨, 두려움, 놀람, 슬픔, 혐오, 분노이다.

연구자들은 2017년에 발표한 보고서에서 기본적인 여섯 가

지 범주에 속하는 눈 표정이 표현되는 방식은 단 두 가지라는 사실을 발견하고 그들도 "놀랐다"고 밝혔다.* 그 두 가지 방식은 눈을 크게 뜨는 것과 눈을 가늘게 뜨는 것이다. 연구자들에 따르면 이 두 가지 표현 방식은 1859년에 출간된 진화론자 찰스 다윈(1809~82)의 『종의 기원』에서 맨 처음 소개됐다. 다윈은 인간의 두 가지 눈 표정이 선사시대에 생존을 위한 기능적 보조 장치였다고 설명했다. 눈을 크게 뜨면(빛을 많이 받아들이고 시야를 넓혀) 공룡이나 호랑이처럼 큰 동물이 숨어 있는 것을 발견하기 용이하고, 눈을 가늘게 뜨면(시야가 좁아져) 뱀과 거미 같은 작은 위험을 찾아내기가 쉬워진다는 것이다.

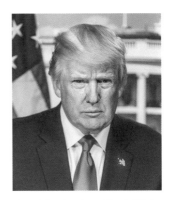

미국 전 대통령 도널드 트럼프의 백악관 공식 사진. WhiteHouse.gov 제공

오늘날의 과학자들에 따르면 '다용도all purpose'로 쓰이는 이 두 가지 눈 표정은 이제 사회적 신호를 보내기 위해 가장 자주 사용되는 중요한 수단이 됐다. 가늘게 뜬 눈은 차별, 의심, 혐오, 부정, 당황, 무시를 표현하며 크게 뜬 눈은 놀람, 뜻밖의 기쁨, 충격, 공포, 분노, 즐거움을 표현한다. 신기하게도 오늘날 유명한 두 정치인은 이 두 가지 눈 표정의 전형을 완벽하게 보여준다.

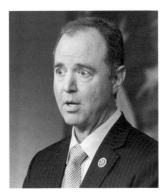

미국 하원의원 애덤 시프(캘리포니아주), 2017년 3월 22일 수요일, 미국 국회의사당에서 열린 기자회견 장면

예술가와 얼굴 표정을 그리는 예술

수백 년 동안 화가들은 인간의 얼굴 표정과 그 표정을 화폭에 담는 일에 몰두했다. 드로잉, 채색 회화, 조각 등 사람의

* Daniel H. Leee and Adam K. Anderson, "Reading What the Mind Think From What the Eye Sees," Psychological Science 28, vol. 4 (2017), p. 494-503. 이 논문의 저자들은 과학 논문에서 매우 드물게 쓰이는 용어인 "놀랐다"를 사용했다. 일반적으로 연구는 큰 도약이 아닌 점진적 발전을 보여준다.

모습이 담긴 미술작품의 성패는 그 한 가지 측면에 주로 의존한다.

사람의 얼굴 표정을 화폭에 담아본 사람이라면 누구나 알겠지만, 인간의 수없이 많은 감정 중 하나가 담긴 얼굴 표정을 정확히 묘사하는 일은 대단히 어렵다. 붓이나 펜이나 조각칼이 아주 조금만 미끄러져도 유쾌한 미소가 비웃음으로 바뀌고, 분노가 혐오로 바뀌고, 따뜻한 관심이 슬픔이나 절망으로 바뀐다. 때로는 처음부터 다시 시작하는 것이 유일한 해결책이다. 이탈리아 르네상스시대의 화가 레온 바티스타 알베르티(1404~72)는 1450년에 출간한 화가들을 위한 지침서 『회화론』에서 다음과 같이 말했다. "실제로 그림을 그려보지 않은 사람들이 그게 얼마나 어려운지를 어떻게 알겠는가? 웃는 얼굴이 도저히 그려지지 않아서 행복한 얼굴이 아니라 우는 얼굴처럼 된다는 것을 직접 그려보지 않은 사람이라면 과연 누가 믿겠는가?"

오늘날 화가들은 사진과 정지화면을 활용해 순간적으로 스쳐가는 미묘한 인간의 표정을 예술 작품으로 재창조한다. 그런데도 초상화는 어려운 작업으로 남아 있다. 사진이 발명되기 전 수백 년 동안 화가들은 진지한 분석, 자세한 관찰, 회화적 기술에만 의존해야 했다. 이렇게 얼굴 표정을 그려내는 데 성공해 명성을 얻은 화가 중 한 명이 네덜란드의 화가 렘브란트 판 레인(1606~69)이다.

렘브란트와 자화상

예술가로서 초기 시절부터 렘브란트는 자화상에 관심이 많았다. 그는 자기 얼굴을 이용해 얼굴 표정이라는 주제를 탐구한 최초의 화가들 중 한 명이었다. 20대 중반에 렘브란트는 다양한 표정을 짓고 있는 자기 얼굴을 묘사한 동판화 자화상 연작에 착수한다. 렘브란트가 거울 앞에서 여러 가지 표정을 짓고 얼굴을 일그러뜨리며 놀람, 충격, 웃음, 분노, 당혹, 공포를 표현하는 모습을 상상해보라. 이렇게 제작된 동판화 연작은 다양한 얼굴 표정을 그리는 연습인 동시에 렘브란트가 평생 열정을 쏟았던 자화상과 인간의 감정을 담아내는 그림의 출발점이었다.

렘브란트의 시대는 사진이 발명되기 한참 전이었으므로 화가들이 자화상을 그릴 때 사용할 수 있는 도구는 거울밖에 없었다. 렘브란트가 가장 까다로운 기법인 동판 에칭으로 감정을 표현하는 자화상 연작을 제작하면서 겪었을 어려움은 상상조차 하기 어렵다.

이 복잡한 과정은 짙은 색 수지를 바른 얇은 동판으로 시작한다. 화가는 뾰족한 금속제 도구로 드로잉의 윤곽선을 따라 잘 마른 수지 코팅 부분을 긁어내 코팅 밑의 구리가 드러나게 한다. 윤곽선이 완성되면 화가는 동판에 산성용액을 붓는다. 산성용액은 수지를 긁어낸 자리에 드러난 구리를 부식시킨다(먹어치운다). 산이 구리에 인쇄를 위해 잉크가 머물 홈을 만드는 것이다. 남아 있는 수지를 제거해 동판을 깨끗하게 한후, 동판에 잉크를 살짝 바른 뒤 닦아내, 도구로 긁어내고 산을 부어 생긴 홈에 낀 잉크를 제외한 나머지 모든 잉크를 제거

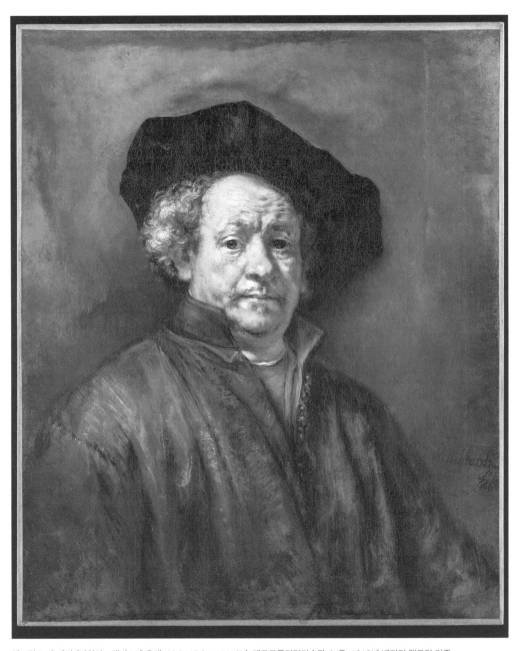

렘브란트 판 레인, 「자화상」, 캔버스에 유채, 80.3×67.3cm, 1660년, 메트로폴리탄미술관, 뉴욕, 1913년 벤저민 앨트먼 기증

한다. 그리고 나서 동판 위에 축축한 종이를 올리고 인쇄기에 넣어 잉크가 낀 드로잉 선들이 종이에 찍히도록 한다. 마침내 잉크 묻은 이미지가 찍혀 판화가 완성되면 동판에서 종이를 떼어내 줄에 걸어 말린다(동판화 제작 과정에 관해서는 다음 페이지의 일러스트를 참조하라).

이 길고 부담스러운 과정에는 정말 많은 위험이 도사리고 있다. 긁어낸 선들이 너무 얕을 수도 있고 너무 깊을 수도 있다. 용액의 산성이 너무 강하면 동판이 망가진다. 잉크를 너무 많이 붓거나 너무 적게 부어도 안 된다. 잉크가 너무 뻑뻑해도 안 되고 너무 묽어도 안 된다. 종이가 너무 축축해도 안 되고 너무 건조해도 안 된다. 문제가 일어날 가능성은 끝도 없다. 그리고 모든 과정이 끝나고 인쇄된 작품에서 실수가 발견될 때까지는 무슨 문제가 생겼는지 알 수 없다. 종이를 떼어내고 나서도 문제는 생길 수 있다. 인쇄된 이미지는 거울상 이미지(동판에 새긴 원본에서 좌우가 바뀐 이미지)이기 때문에 불가피하게 원본 드로잉의 모든 결함이 한층 두드러져 보인다. 동판의 드로잉에 서명하는 일도 만만치 않다. 화가가 별생각 없이 평소 하던 대로 동판에 서명을 한다면 인쇄본에서 그 서명은 뒤집혀 있을 것이다. 렘브란트도 동판화 작업을 하면서 그런 일을 몇 번 겪었다.

이 모든 기술적인 문제로도 모자라, 렘브란트는 자신의 얼굴을 모델로 사용했기 때문에 거울 앞에서 작품에 필요한 얼굴 표정(예를 들면 눈을 크게 뜬다든가, 고개를 뒤로 젖힌 자세, 입을 꾹 다문 표정 등)을 계속 짓고, 그 표정과 자세를 연구하고 기억해 수지를 입힌 동판에 옮기고, 그 표정을 뾰족한 동판화

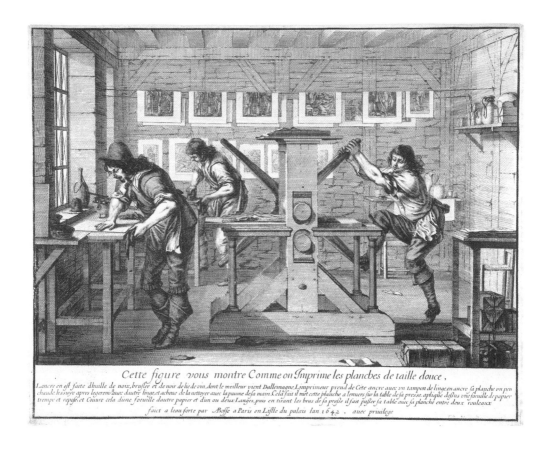

Cette figure vous montre Comme on Imprime les planches de taille douce,

아브라함 보스(1602/4~76), 「음각
인쇄기」, 동판 에칭, 25.8×33cm,1642년,
메트로폴리탄미술관, 뉴욕

도구로 재현해야 했다. 그러고는 다시 거울 앞으로 가서 자신
의 얼굴을 움직여 그 표정을 다시 짓고, 그 모습을 살피고 암
기한 다음 동판으로 돌아가서 또 작업을 했다. 이런 과정은 몇
번이고 반복된다. 때때로 렘브란트는 판화가 만족스럽게 나
올 때까지 동판 한 장을 가지고 몇 년 동안 작업했다(영리하게
도 그 과정에서 제작된 판화 작품들은 따로 판매했다).

그 결과 역사상 가장 위대한 예술가들 중 한 명인 렘브란트
의 작지만 훌륭한 얼굴 표정 연작이 탄생했다. 그리고 이 연작

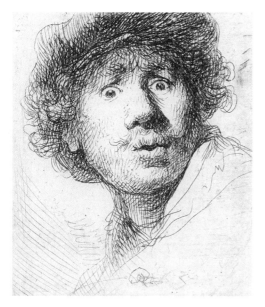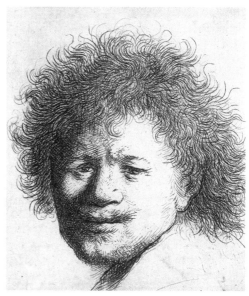

은 오늘날의 사회적 신호 연구자들이 말하는 가장 널리 사용
되는 두 가지 눈 표정인 '크게 뜬 눈'과 '가늘게 뜬 눈'을 확실
하게 보여주는 작품을 포함한다.

1630년에 제작된 「모자를 쓰고 눈을 크게 뜨고 입을 벌린
자화상」은 렘브란트의 초기 자화상 동판화 작품이다. 이 작품
에서 렘브란트는 자신의 얼굴을 사용해 다양한 표정을 담아
냈다. 현대 과학자들의 분석에 따르면 이 동판화 작품 속의 크
게 뜬 눈은 놀라움, 경이, 갑작스러운 공포, 유쾌함, 노여움,
즐거움, 의구심, 충격, 경계 등의 실로 다양한 감정으로 해석
될 수 있다. 정말 놀랍게도 렘브란트가 이 강렬한 이미지를 새
긴 동판은 크기가 가로 5센티미터, 세로 4.5센티미터밖에 안
된다.

초기 동판화 연작 중 두번째 작품인 「길고 부스스한 머리

보스턴미술관에서 40년 이상
큐레이터로 근무했으며 옛 거장들의
판화와 드로잉을 전문적으로
취급하는 클리퍼드 애클리는
렘브란트의 초기 동판화에 관해
다음과 같이 말했다. "이렇게
특이하고 개인적인 동판화
자화상들은 자화상의 역사에
전례가 없다. 특히 판화 분야에서는
독보적이다."

의 자화상」은 앞 작품과 비슷한 시기인 1631년에 제작됐다. 이 작품은 현대 과학자들이 이야기하는 주요 표정 두 가지 중 '가늘게 뜬 눈'을 보여준다. 가늘게 뜬 눈은 의심, 못마땅함, 어리둥절함, 거부, 실망, 절망 등의 수많은 부정적 감정을 표현한다. 이 동판화도 가로 6.4센티미터, 세로 6센티미터로 매우 작다.

이 동판화 작품들을 통해 렘브란트는 오른쪽 눈이 우세했다는 사실을 알 수 있다. 오른쪽 눈은 왼쪽 눈보다 많이 열려 있으며 관람자를 똑바로 응시하고 있다. 왼쪽 눈썹은 앞으로 튀어나와 있고, 왼쪽 눈썹 위의 주름살은 우세한 오른쪽 눈을 가리키는 화살표와 비슷한 모양이다. 거울을 보고 동판에 새긴 이미지에서는 렘브란트의 얼굴이 좌우로 뒤집혀 있었겠지만, 그 동판을 사용해 종이에 찍어낸 판화는 그 이미지의 좌우를 다시 바꾼 것이므로 오른쪽 눈이 우세하다는 해석이 옳다. 이 점은 나중에 제작된 렘브란트의 자화상들을 통해서도 확인할 수 있다(50쪽 참조).

수백 년 동안 전 세계의 화가들은 렘브란트의 발자취를 따라 사람의 얼굴에 담긴 감정을 화폭에 기록했으며, 특히 눈으

살바도르 달리의 초상 사진. 1972년 파리의 호텔모리스에서 촬영

클린트 이스트우드의 모습. 1966년 영화 「석양의 무법자」 중 한 장면

로 전달되는 감정을 표현하려고 애썼다. 오늘날에도 화가와 사진가들은 인간의 얼굴이 가진 표현력에서 영감을 얻는다. 특히 '영혼의 창'인 눈은 많은 것을 표현한다.

초상화 속
우세한 눈

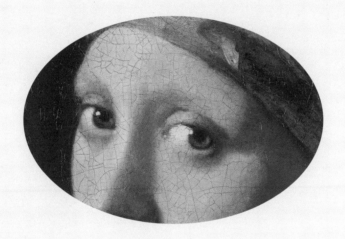

**Seeking and Finding
the Dominant Eye**

○ 현대인의 생활은 인류 역사의
오랜 기간 동안 불가능했던, 살아 움직이는 인간의 얼굴 표정
을 개인적이지 않은 방식으로 연구할 기회를 제공한다. 1940
년대 초반부터 가정용 텔레비전이 보급되면서 우리는 살아
있는 사람의 얼굴을 확대한 이미지들을 관찰하고 찬찬히 살
필 수 있게 됐다. 오늘날에는 사람의 얼굴을 직접 자세히 살펴
보지 않고도 텔레비전 앞에서 움직이는 사람의 얼굴을 정확
히 바라볼 수 있다. 소리는 꺼도 되고 켜도 된다. 텔레비전은
우세한 눈 찾기를 연습할 완벽한 기회를 제공한다.

텔레비전을 보면서 한번 시도해보자. 아나운서나 기자가 얼
굴과 어깨까지만 크게 확대된 상태로 카메라를 정면으로 응
시하고 있는 뉴스를 찾아보라. 그의 한쪽 눈을 잠시 쳐다보다
가 다른 쪽 눈을 보라. 만약 기자가 텔레프롬프터에 자동으로
출력되는 대본을 읽고 있다면 언어 기능과 연관된 우세한 눈
을 활성화하는 것이 훨씬 유리할 것이다. 지금 읽거나 말하고
있는 단어들에 시각적으로 집중하고 있는 눈은 어느 쪽인가?
단어를 따라가지 않고 그냥 '그 자리에 있는' 것처럼 보이는
눈은 어느 쪽인가? 저 멀리서 헤매는 것처럼 보이는 눈은 어
느 쪽인가? 양쪽 눈썹 가운데 어느 쪽이 얼굴 중앙선 쪽으로
치우쳐 있어서, 활동적이고 우세한 눈에 집중하도록 해주는
가? 얼굴에서 우세한 눈이 위치한 쪽 절반이 약간 앞으로 나
오도록 고개가 살짝 기울어져 있는가? 만약 텔레비전 속의 인
물이 나이가 들었다면 우세한 눈을 '가리키는' 눈썹 사이의 주
름이 보이는가?

조금만 연습하면 곧 텔레비전 속 인물의 양쪽 얼굴의 차이

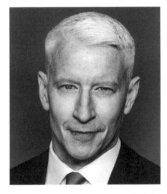

2018년 12월 9일 제12회 CNN '올해의
영웅들' 시상식에서 앤더슨 쿠퍼의 모습

가 눈에 들어온다. 덜 우세한 쪽의 눈은 꿈꾸는 듯하고 눈썹은 얼굴 중앙선 쪽으로 밀려 있다. 다시 그 사람의 덜 우세한 눈에 집중해보려고 하면 초점이 잘 맞춰지지 않는다는 느낌을 받을 것이다. 그래서 또다시 우세한 눈에 초점을 맞추려는 충동을 느낀다.

시간이 흐르면 이와 같은 '보기 전략'은 거의 무의식적인 과정이 되고, 당신의 '보는 기술'은 텔레비전 이미지에서 살아 있는 사람과 대면할 때의 지각 활동으로 자동으로 옮겨간다. 이러한 습관은 사적인 인간관계에 도움이 될지도 모른다. 누구나 잠재의식적으로 우세한 눈과 우세한 눈을 마주치려고 애쓰기 때문이다.

책에 쓰기는 조금 망설여지지만, 나로서는 너무나 흥미로워서 참을 수 없었던 약간 짓궂은 책략을 소개한다. 어쩌다가 당신에게 우호적이지 않은 사람과 대화를 하게 된다면 먼저 상대방의 우세한 눈을 찾아라. 그다음, 당신의 두 눈으로 그의 덜 우세한 눈을 빤히 쳐다보라. 당신에게 비우호적인 상대방은 당신의 시선을 자신의 우세한 눈으로 돌리기 위해 앞에 소개한 전략을 실행할 것이다. 하지만 당신이 그 전략에 넘어가지 않고 그의 덜 우세한 눈만을 계속 들여다본다면, 상대방은 이 적대적인 만남을 짧게 끝내고 다른 데로 가버릴 가능성이 높다.

보기와 보지 않기

수업 전과 후의 그림들

우리가 진행하는 닷새 간의 드로잉 워크숍에서 학생들이 본격적인 수업을 받기 전에 맨 처음 그리는 그림이 바로 자화상이다(끙끙대는 소리가 들리기 시작한다). 우리는 학생들의 불안을 가라앉히기 위해 이 드로잉은 처음에 어느 정도 수준이었는지를 기록하기 위한 것이라고 설명한다. 수업 전에 그려 놓은 드로잉이 없으면 학생들이 5일 동안의 수업을 받고 나서 자신의 발전을 확인하고 비교할 기준이 없기 때문이다. 그리고 마지막에 그리는 드로잉 역시 자화상이다. 첫날에 우리는 '수업 전 자화상'은 평가 없이 수거했다가 워크숍 마지막 날에 줄 예정이라고 설명한다.

우리가 (학생들이 많이 긴장하는데도) 학생들에게 수업 전 자화상을 그리도록 하는 이유 중 하나는 수업을 듣는 5일 동안 신기하게도 원래 자신의 실력에 대해 일종의 기억상실 현상이 일어나기 때문이다. 실제로 자신이 수업 전에 그린 드로

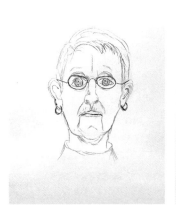
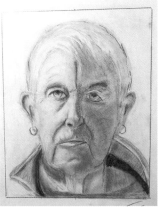

재닛 키스틀러
수업 전
2018년 9월 10일

재닛 키스틀러
수업 후
2018년 9월 14일

잉을 나중에 알아보지 못하는 학생들이 있다. 시작 시점의 자기 실력에 관한 증거를 받아들일 수 있도록 수업 전 드로잉에 그들의 서명을 넣는다.

학생들의 자화상과 우세한 눈

이처럼 수업 전 드로잉과 수업 후 드로잉을 비교하는 과정은 내게 이 책의 주제인 우세한 눈, 또는 '눈잡이'에 관심을 가지는 하나의 계기로 작용했다. 오랜 세월 내가 관찰한 결과, 학생들의 수업 전 자화상에서는 거의 항상 양쪽 눈이 대칭이었다. 그들은 양쪽 눈을 복사본처럼 똑같이 그렸다. 반면 워크숍 마지막 날인 5일째에 그리는 수업 후 자화상에서는 양쪽 눈의 차이가 드러난다. 그 그림에서는 한쪽 눈이 확실히 우세해 보인다. 워크숍에서 우세한 눈에 관해 알려주지 않았는데도 그랬다. 학생들은 의식적(언어적) 자각을 거치지 않고도 그 차이를 [눈으로] 보고 그림으로 그려낸 것이다(58~59쪽 참조).

따라서 그리기를 배우면 자기 얼굴의 중요한 특징들에 관해 적어도 시각적 자각(언어적 자각은 아닐지라도)을 획득하게 되는 것 같다. 대부분의 사람은 얼굴 중 한쪽 눈이 우세하다. 그리고 이러한 시각적 자각은 의식적이든 무의식적이든 유명한 화가들의 자화상에서도 반복적으로 나타난다.

모니카 리처드슨
수업 전
2018년 2월 19일

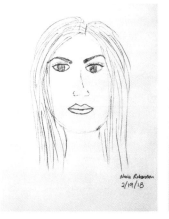

모니카 리처드슨
수업 후
2018년 2월 23일

숀 핸슨
수업 전
2019년 5월 20일

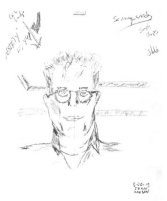

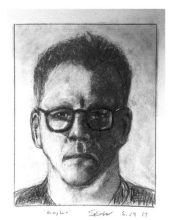

숀 핸슨
수업 후
2019년 5월 24일

스테퍼니 멀배니
수업 전
2018년 1월 3일

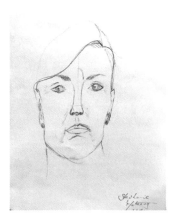

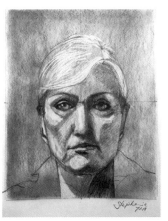

스테퍼니 멀배니
수업 후
2018년 1월 7일

밥 리나올로아
수업 전
2019년 11월 4일

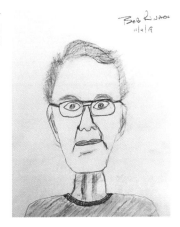

밥 리나올로아
수업 후
2019년 11월 8일

아요케 에스터 데이비드
수업 전
2019년 8월 25일

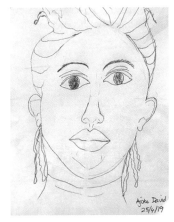

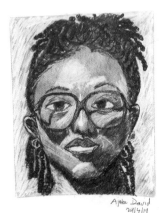

아요케 에스터 데이비드
수업 후
2019년 8월 29일

닉 프레드먼
수업 전
2017년 4월 8일

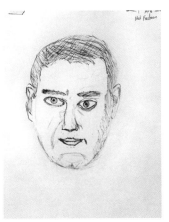

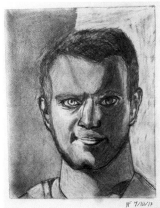

닉 프레드먼
수업 후
2017년 4월 12일

유명 화가와 사진가들의 자화상과 초상

유명한 화가들이 그린 자화상을 자세히 관찰하면 한쪽 눈이 강조된 모습이 종종 발견된다. 짐작건대 그 강조된 눈이 우세한 눈일 것이다. 또 어떤 자화상에서는 화가들이 덜 우세한 눈을 '그림 바깥에' 위치시킨다. 덜 우세한 눈을 짙은 그림자 속에 집어넣기도 하고, (얼굴의 절반을 보여주고 옆얼굴의 4분의 1을 보여주는) 4분의 3 각도 초상화에서는 덜 우세한 눈을 불확정적인 공간으로 번지도록 처리한다. 여기서 의문이 생긴다.

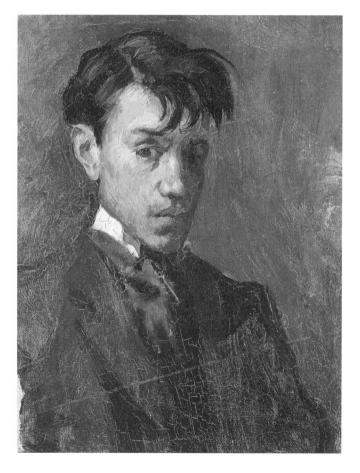

피카소가 15세 때 그린 젊은 자신의 자화상

파블로 피카소(1881~1973), 「자화상」 캔버스에 유채, 32×23.6cm, 1896년, 피카소미술관, 바르셀로나. 사진 저작권 음반/미술 리소스, NY © 2020 파블로피카소재단/미술저작권협회(ARS), 뉴욕

이 화가들은 그저 예리한 눈으로 양쪽 눈의 차이를 관찰해서 기록했던 걸까, 아니면 미적인 판단으로 한쪽 눈을 더 강조했던 걸까? 아니면 양쪽 눈의 기능적 차이에 관한 지식을 가지고 있던 것일까?

친구, 가족, 모델, 또는 돈을 낸 고객의 초상화를 그린 화가들의 작품을 보면 눈에 보이는 것을 그대로 그림으로 옮긴 듯하다. 대개 이런 작품에서는 인물의 한쪽 눈이 확실히 우세하고, 다른 쪽은 덜 우세하며 주의를 끌지 못한다.

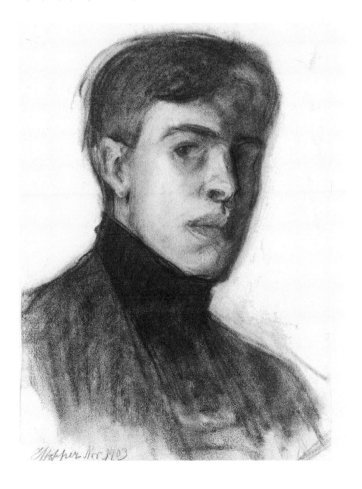

에드워드 호퍼는 21세 때 이 조용하지만 자신감이 느껴지는 자화상을 그렸다.

에드워드 호퍼(1882~1967), 「자화상」 종이에 목탄, 30.7×45.6cm, 1903년, 국립초상화미술관, 스미스소니언연구소, 워싱턴 D.C. ⓒ 2020 조세핀 N. 호퍼의 피상속인들/뉴욕 미술저작권협회(ARS)의 허가를 받아 사용함

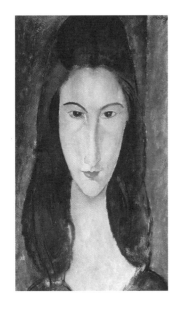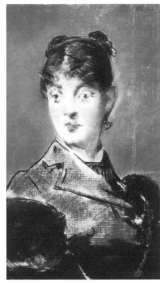

왼쪽_아메데오 모딜리아니,
「잔 에뷔테른의 초상」 캔버스에 유채,
55×38cm, 1918년, 개인 소장

오른쪽_에두아르 마네,
「파리의 여인(쥘 기유메 부인의 초상)」
캔버스에 파스텔, 55.5×35cm, 1880년,
오드루프고르미술관, 코펜하겐

　이러한 관행에도 예외가 있다. 남성 화가들이 젊고 아름다운 여성의 초상을 그릴 때 종종 눈의 초점이 변한다는 흥미로운 사실을 알 수 있다. 미술사 속의 초상화들을 살펴보면 남성 화가들은 인물을 4분의 3 각도로 놓고, 젊은 여성 모델의 <u>덜 우세한 왼쪽 눈</u>(부드럽고, 꿈꾸는 듯하고, 비언어적이고, 도전적이지 않은 눈)이 앞쪽에 위치하도록 하고, 초롱초롱하고 약간 도전적이며 언어와 연관되는 '우세한 눈'은 뒤쪽의 4분의 1 영역에 놓아 일부만 보이도록 했다. 이것은 우연일까, 아니면 화가의 바람이 개입된 결과일까?

　요하네스 페르메이르가 그린 「진주 귀걸이를 한 소녀」의 얼굴을 자세히 들여다보면 나의 가정과 완벽하게 일치한다. 부드럽고 초점이 약간 흐려 꿈꾸는 것처럼 보이는 소녀의 왼쪽 눈(덜 우세한 눈으로 짐작된다)이 앞으로 나와 있는 반면 오른

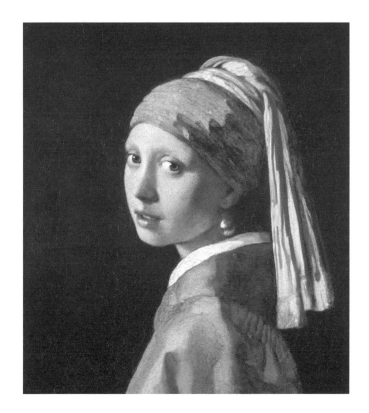

요하네스 페르메이르(1632~75),
「진주 귀걸이를 한 소녀」, 캔버스에
유채, 44.5×39cm, 1665년경,
마우리츠호이스미술관, 헤이그

쪽 눈(우세한 눈으로 짐작된다)은 더 멀리 위치해 있다. 하지만
관람자를 정면으로 바라보며 소통하는 것 같은 생생하고 활동
적인 눈은 바로 이 오른쪽 눈이다. 양쪽 눈의 차이를 더 확실
히 알아보려면 얼굴의 절반을 가렸다가 나머지 절반을 가려
보면 된다.

　양쪽 눈의 차이를 드러낸 예술 작품을 관람하는 일은 실생
활에서 우세한 눈을 찾는 연습이 된다. 인터넷에는 박물관에
소장된 초상화와 자화상 작품들이 많이 올라와 있으므로 연
습하기에 좋다. 또 페르메이르의 회화 같은 위대한 예술 작품
을 감상할 때 우세한 눈을 찾아보면 즐거움은 배가된다.

드로잉과
눈의 상징성

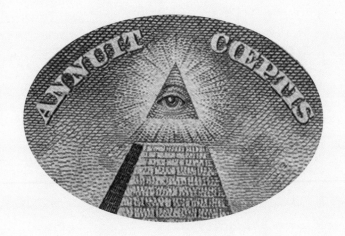

**Drawing and the Symbolism
of Eyes and Eyedness**

○　　　　　　　　"그리기를 배우려면 그리기 자체를 배우는 것이 아니라 보는 법을 배워야 한다." 내가 여러 미술 교사들과 함께 학생들을 가르치면서 자주 했던 말이다. 잠시 정리를 해보자면, 1장에서 소개한 '그리기에 필요한 시지각의 다섯 가지 기술'은 가장자리 지각, 공간 지각, 관계 지각, 빛과 그림자 지각, 그리고 전체 지각(게슈탈트)이다.

　5장에서는 이 기술들을 실제로 사용하기 위해, 시지각의 다섯 가지 기본 기술 중 처음 세 가지를 알려주는 세 가지 드로잉 연습을 해보자. 첫번째 연습은 가장자리 보고 그리기, 두번째 연습은 음성적 공간을 포착해서 그리기, 세번째 연습은 각도와 비례의 관계를 관찰해서 그리기이다.

이 책의 주제는 '우세한 눈'이기 때문에 그리기 연습은 기본적인 지각 능력을 설명하기 위해 단순화해서 진행한다.

연습 1 – 평범한 물건으로 음성적 공간 그리기

이 연습에는 복사용지 한 장, 연필 한 자루(평범한 노란색 No. 2 연필이면 된다. 이 연필은 큼지막한 지우개가 달려 있어서 좋다), 그리고 살과 살 사이가 넓은 빗 한 개가 필요하다.

1. 그림의 틀이 될 가로 7.5센티미터, 세로 9센티미터 정도의 직사각형을 연필로 아주 연하게 그린다.
2. 종이에 그린 직사각형 위에 빗의 끝부분만 놓는다. 빗을 이리저리 옮겨보며 마음에 드는 배치를 찾는다. 빗의 가장자리를 따라 연필로 윤곽선을 그리고 빗살도 하나하나 그린다.
3. 빗이 직사각형의 가장자리를 벗어나는 부분의 테두리 선을 지운다. 그러면 독특한 '형태'를 지닌 음성적 공간이 만들어진다.

4. 마지막으로 연필을 사용해서 음성적 공간에 음영을 넣는다. 덧붙
 여, 일정한 방향으로 음영을 넣으면 그림이 아름다워진다. 아니면
 당신만의 방법으로 음성적 공간을 아름답게 표현할 수도 있다. 드
 로잉에서 음영을 표현하는 방법은 수없이 많다. 음영 표현은 화가
 개개인의 '서명'과도 같다.

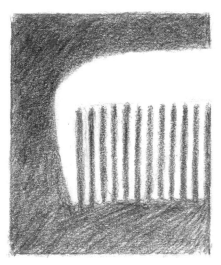

그림_브라이언 보메이슬러

 드로잉을 마무리할 때는 음성적 공간과 양성적 형태를 똑같
이 강조한다. 그래야 이 간단한 연습이 효과적인 드로잉이 된
다. 그 이유는 드로잉의 공간과 형태가 통합되기 때문이다. 통
합이 이뤄졌으므로 어느 하나가 다른 하나보다 더 중요하지
않다. 잠시 미학으로 방향을 틀자면, 사람들은 어떤 식으로든
통합이 이뤄지기를 간절히 원한다.

연습 2 - 조금 더 복잡한 물체의 음성적 공간 그리기

두번째 음성적 공간 그리기를 위해 조금 더 복잡한 물체를 찾아보라. 코르크스크루나 가위(아래 그림 참조), 감자 칼 같은 복잡한 디테일을 포함하는 물체면 무엇이든 가능하다.

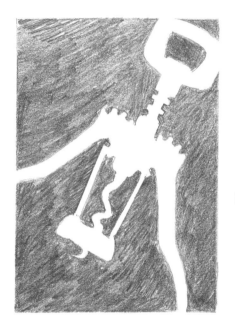

그림_브라이언 보메이슬러

1. 우선 종이에 직사각형 틀을 그린다. 당신이 선택한 물체보다 조금 작은 직사각형을 그리면 된다(직사각형이 물체보다 조금 작아야 물체가 직사각형의 가장자리 바깥으로 나간다). 음성적 공간이 독립적인 형태를 이루도록 하려는 것이기 때문에 이 점은 반드시 지켜야 한다.

2. '연습 1'과 마찬가지로 종이 위에 물체를 올려놓고 연필로 각 부분을 따라 그린다. 연필 선이 직사각형의 가장자리에 닿으면 멈춘다(물체에 연필을 대고 그리다보면 형태가 약간 찌그러지기도 한

다. 그런 부분은 수정을 해도 되고 뒤틀린 그대로 두어도 된다).

3. 물체가 직사각형 밖으로 나간 부분의 테두리 선을 지우개로 지운다. 그래야 다음 단계에서 연필로 음영을 표시할 때 음성적 공간의 형태가 분명해진다.

4. 음성적 공간에 당신만의 방식으로 음영을 넣는다. 이번에도 양성적 형태와 음성적 공간을 대등하게 강조함으로써 두 공간을 통합한다.

클라스 올든버그(1929~),
「가위-모뉴먼트」,
내셔널컬렉션포트폴리오(1967,
1968년 출간). 석판화 5점, 동판화
1점, 스크린인쇄 1점으로 구성된
포트폴리오 중 석판화 작품.
구성(비정형)_71.3×45.7cm,
종이_76.3×50.8cm, 출판사_HKL Ltd.,
뉴욕. 인쇄_아틀리에 물로, LTd., 뉴욕.,
144판, 레스터 프랜시스 아브넷 부부
기증, 뉴욕현대미술관MoMA.
© 현대미술관/저작권 SCALA/아트
리소스, 뉴욕

연습 3 – 각도와 비례 그리기의 기초

이 연습은 평평한 종이 위에 삼차원 물체의 느낌을 창조하는 것을 목표로 한다. 이것은 드로잉을 생전 처음 배우는 사람들의 가장 간절한 목표이기도 하다. '진짜같이' 보이는 그림을 그리는 것. 수백 년 전 중세와 초기 르네상스시대의 화가들도 이와 똑같은 열망을 품고 있었다.

르네상스시대였던 1420년대에 이탈리아 화가 필리포 브루넬레스키와 레온 바티스타 알베르티는 사물을 실제로 우리에게 보이는 것과 똑같이 그리는 방법을 열정적으로 연구했다. 우리는 세계를 삼차원으로 본다. 우리가 어떤 두 물체의 크기가 같다고 알고 있더라도 둘 중 하나가 더 멀리 떨어져 있으면 그 물체는 더 작아 보인다. 우리가 평행하다고 알고 있는 선들(도로, 현대의 경우 철도)은 지평선에 가까워지면서 소실점을 향해 모이는 것처럼 보인다. 우리가 평행하다고 알고 있는 건물 지붕의 가장자리들도 어떤 각도를 이루는 것처럼 보인다.

전해지는 이야기에 따르면 알베르티는 창가에 서서 도시의

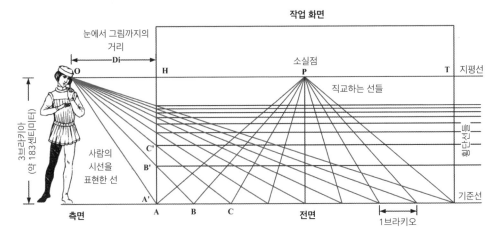

작업 화면

눈에서 그림까지의 거리

Di

소실점

직교하는 선들

O

H

P

T

지평선

3피트 2인치(약 183센티미터)

사람의 시선을 표현한 선

C'

B'

A'

A

B

C

전면

측면

기준선

1브라키오

알베르티의 선원근법. 알베르티, 『회화론』에서

거리를 내다보다가 순간적인 깨달음을 얻었다고 한다. 만약 그가 창을 통해 보이는 풍경을 밀랍 크레용으로 창유리에 직접 그렸다면, 창밖의 삼차원으로 이뤄진 풍경을 평평한 유리에 옮길 수 있었을 것이다.

1435년이 되자 이탈리아 피렌체의 브루넬레스키가 그 문제를 해결했고, 알베르티는 그 해결책을 글로 남겼다. 선원근법과 비례의 과학에 관한 브루넬레스키와 알베르티의 눈부신 업적은 비약적인 발전이었고, 그때부터 화가들은 삼차원 공간을 평평한 종이나 캔버스에 사실적으로 묘사할 수 있었다.

선원근법은 매우 복잡하다. 선원근법에는 여러 개의 수평선, 한 점에 수렴하는 선들, 소실점, 그리고 1점, 2점, 3점 원근법이 포함된다. 오늘날 미술 전공 학생들도 선원근법에서 치명적인 좌절을 경험하곤 한다.

나는 어려운 과목을 배우는 것이 해롭지 않고 오히려 도움

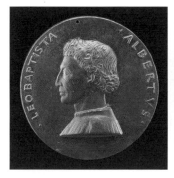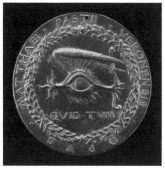

마테오 데 파스티, 「건축가이자 미술·과학 책의 저자인 레온 바티스타 알베르티 메달」(앞면), 1404~72년, 「날개 달린 눈」(뒷면), 1446~50년, 청동, 지름 9.3cm, 국립미술관, 워싱턴 D.C., 새뮤얼 H. 크레스 소장품

1450년경 알베르티는 자신의 초상 메달을 직접 디자인해 베로나의 유명한 메달 장인이었던 파스티에게 제작을 맡겼다. 앞면에는 알베르티의 노년 초상을 새기고 가장자리에 그의 이름을 라틴어 'LEO BAPTISTA ALBERTVS'로 써넣었다. 뒷면에는 신비로운 느낌의 이미지를 넣었는데, 날개 달린 인간의 눈 그림과 알베르티가 개인적인 상징으로 사용했던 혈관 그림이 보인다. 날개 달린 눈은 만물을 내려다보는 신의 눈을 상징하는 것 같다. 인간이 무언가를 탐구할 때 눈이 가장 중요하다는 뜻에서 눈을 새겼을 수도 있고, 당대의 인문주의자들을 매료시킨 이집트 상형문자를 참조한 것일 수도 있다. 눈 밑에는 짧은 라틴어 문구 "다음은 무엇인가?QVID TVM"가 새겨져 있다. 이 그림과 문구는 눈을 통해 얻는 정보의 중요성을 강조하며, 그림과 문구가 합쳐져 르네상스시대의 야망과 지적인 에너지를 표현한다. 실제로 알베르티는 마치 신을 찬양하듯 눈을 찬양했다. "[그것은] 다른 어떤 것보다 강하고 재빠르고 귀하다…… 그래서 눈은 첫째고, 주인이고, 왕이다. 사람의 몸에서 눈은 신과도 같다. 그렇지 않다면 왜 옛사람들이 신을 눈과 비슷한 것으로 생각했겠는가? 그들은 신이 세상 모든 것을 보고 모든 것을 구별할 수 있다고 생각했다."

레온 바티스타 알베르티, 『반지Anuli』에서. 퍼트리샤 리 루빈, 『15세기 유럽의 이미지와 정체성Images and Identity in Fifteenth-Century Florence』(예일대학출판부, 뉴헤이븐, 2007)에서 재인용

이 된다고 생각하는 편이다. 하지만 그저 그림을 잘 그리기를 원하는 보통 사람들을 위한 더 쉬운 방법이 있다. 이 방법은 우리의 워크숍에서 학생들에게 적용해서 성공을 거둔 방법으로 '각도와 비례 가늠하기'라고 부른다.

더 구체적으로 말하자면 '가늠하기sighting'란 두 눈을 사용해서 수직과 수평에 대한 각도와 서로 간의 비율을 추정하는 것이다. 이 방법은 정확도와 정밀도 면에서 선원근법과는 비교가 안 되지만 상당히 효과적이며, 사실상 오늘날 대다수 화가가 평평한 표면에 삼차원 공간의 환영을 창조할 때 이 간단한 방법을 사용한다.

'각도와 비례 가늠하기' 방법으로 그림을 그리려면 '작업 화면picture plane'으로 사용할 (말하자면 알베르티의 창문 같은) 무언가가 필요하다. 이때 작업 화면은 당신이 그릴 대상을 그림을 그리려고 하는 종이와 똑같은 이차원으로 축소해준다. 우리의 '오른쪽 두뇌로 그림 그리기' 워크숍에서는 학생들에게

15×20센티미터 정도 크기에 검정 테두리를 두른 작은 플라스틱 작업 화면을 나눠준다. 당신의 휴대전화를 하나의 작업 화면으로 사용하고, 당신의 두 손으로 또하나의 작업 화면을 만들어서 다음의 연습을 해보라.

연습 방법

1. 평범한 상자를 준비한다. 신발 상자든 작은 마분지 상자든 작은 상자면 무엇이든 가능하다(두꺼운 책을 활용해도 무방하다).

2. 당신 앞에 놓인 탁자에 상자를 비스듬히 올려놓는다. 상자의 한쪽 모서리가 앞으로 나오고 상자의 삼면, 즉 앞면, 오른쪽 옆면, 그리고 윗면이 보여야 한다.

3. 휴대전화 카메라로 그 위치에 놓인 상자의 사진을 찍는다. 아마도 당신은 사진(작업 화면)에서 상자의 앞면, 옆면, 윗면을 이루는 선들이 각각 뒤쪽으로 수렴되는 각도를 보고 사뭇 놀랄 것이다.

4. 당신의 휴대전화에 사진 자르기 기능이 있다면, 사진의 크기와 테두리를 조절해 상자가 흥미로운 형태로 놓이고 상자 주위로 음성적 공간이 만들어지도록 한다.

5. 다음으로, 당신의 두 손을 사용해서 '뷰파인더'를 만들어라(73쪽 드로잉 참조). (두 눈으로 보는 시야를 차단하고 대상을 평면화하기 위해) 한쪽 눈을 감고 틀을 만들어 상자가 당신의 두 손과 엄지 사이에 들어오도록 한다(직사각형의 위쪽 변은 보이지 않겠지만

그림 그릴 때 휴대전화를 사용하라고 권하면 당신은 놀랄지도 모르겠지만, 사실 휴대전화는 그리기에 큰 도움이 되는 도구다. 휴대전화는 미리 만들어진 '작업 화면'이기 때문이다. 미술의 역사에서 화가들은 그림을 더 쉽게, 더 훌륭하게 그리도록 해주는 새로운 기술을 항상 반겼다. 19세기 화가들 역시 사진 기술을 신속하게 받아들여 그림에 활용했다. 빠르고 효과적인 휴대전화 카메라 역시 같은 방향의 새로운 진전이다.

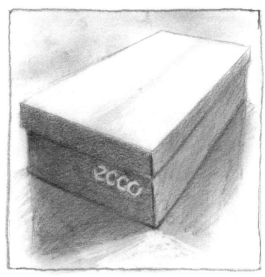

그림_브라이언 보메이슬러

있다고 상상하라). 상자 모서리들이 당신의 손으로 만든 '직사각형'의 수평선 및 수직선과 각각 어떤 각도를 이루는지 살펴보라(휴대전화에 저장된 사진을 통해 각도를 다시 확인하라).

그림_베티 에드워즈

6. 드로잉의 바깥쪽 틀('판형')을 어떤 크기와 형태로 하면 좋을지를 결정하라. 정사각형일 수도 있고 세로로 길거나 가로로 긴 직사각형일 수도 있다. 이번에도 두 손으로 틀을 만들어보고 휴대전화의 작업 화면을 이용해서 결정한다.

7. 틀을 그린다. 상자를 가장 잘 둘러싸면서도 상자 주변에 약간의 '여백'(음성적 공간)을 남길 수 있는 모양을 선택해서 그려라. 틀의 모서리와 모서리가 만나는 각은 모두 직각이어야 한다. 다 그리고 난 후 틀의 모서리가 수직선과 수평선으로 이뤄져야 한다는 점이 중요하다.

8. 상자에서 맨 앞에 있는 수직 모서리, 즉 당신과 가장 가까이 있는 모서리를 그리기 시작한다. 우선 틀 전체의 높이와 비교해서 그 모서리의 길이를 어느 정도로 할지를 정한다. 당신의 휴대전화에 저장된 사진을 다시 보고 정하라. 이 첫번째 모서리의 길이가 다른 모든 모서리의 길이를 결정하므로 시간을 충분히 들여서 신중하게 결정해야 한다. 이 가장 가까운 수직 모서리를 너무 크게 그리면 상자는 당신의 틀 안에 들어오지 않을 것이다. 반대로 그 모서리를 너무 작게 그리면 상자에 비해 틀이 너무 커서 상자가 둥둥 떠다닐 것이다.

9. 다음으로 두 손으로 다시 뷰파인더를 만들어 상자를 그 안에 위치시키고 한쪽 눈을 감은 다음, 상자 앞쪽 면의 아래쪽 모서리의 각도를 확인한다. 스스로에게 물어보라. "틀의 아래쪽 수평선에 대한 저 모서리의 각도는 얼마일까?" 상자 앞쪽 면의 아래쪽 모서리를 그린 다음, 두 손으로 틀을 만들고 한쪽 눈을 감은 후에 각도를 다시 확인한다(원한다면 휴대전화 사진도 다시 확인한다).

10. 당신이 이미 그린 수직 모서리를 기준으로 그 아래 모서리의 길이를 정한다. 이번에도 한쪽 눈을 감고 두 손으로 뷰파인더를 만들어 점검하라.

11. 다음으로 상자의 왼쪽 끝에 위치한 수직 모서리를 그린다. 그 모서리의 높이를 확인하라. 상자의 폭에 따라 다르지만 그 모서리는 처음에 그린 수직 모서리보다 약간 짧을 것이다(그 모서리가 조금 더 멀리 위치하기 때문이다).

12. 상자의 양쪽 옆면을 끝까지 그린다. 매번 당신의 두 손으로 뷰파인더를 만들고 한쪽 눈을 감은 상태에서 각 모서리가 틀의 수직선, 수평선과 이루는 각도를 확인하라. 모서리의 크기(길이 또는 너비)를 가늠할 때는 당신이 맨 처음에 그린 수직 방향 모서리를 기준으로 삼는다. 휴대전화 사진을 사용해서 당신이 그리는 모서리와 기준 모서리의 관계를 확인하는 방법도 있음을 기억하라.

13. 마지막으로 상자의 표면에 보이는 모든 빛과 그림자, 그리고 상자가 드리운 그림자를 음영으로 표현한다(네번째 지각 기술인 '빛과 그림자의 지각'을 연습하는 기회가 된다).

'원근법'을 활용한 그럴싸한 상자 그림이 나왔기를 바란다.

이 그림을 그릴 때는 시지각의 세번째 기술인 관계(각도와 비례) 지각을 사용했다. 이처럼 단순해 보이는 물체를 그리면서 한쪽 눈을 감고 비례와 원근을 파악하는 방법을 터득했으니, 이제 정물, 풍경, 건물의 안과 밖을 그리는 드로잉의 세계가 당신에게 활짝 열린 셈이라는 나의 말을 믿어도 좋다.

사람들이 당신에게 물을지도 모른다. "어떻게 그렇게 진짜같이 그림을 그리나요?" 그러면 당신은 "그냥 눈에 보이는 대로 그립니다"라고 답하거나, 다음과 같이 아주 진실한 대답을 하면 된다. "저는 그냥 작업 화면에 보이는 대로 그립니다."

언어적 설명 대 시각적 설명

이제 당신도 알아차렸겠지만, 드로잉을 말로 가르치려면 장황한 설명이 필요하다. 반면 직접 보여줄 수 있다면 가르치는 시간도 단축되고 전달도 더 잘 될 것이다. 언어 시스템과 시각 시스템은 서로 분리되어 있고 서로 다르기도 하지만 우리에게는 두 시스템이 모두 필요하다. 나는 이 책에 수록된 드로잉 연습을 통해 그림 그리기로 지각 능력을 향상시키는 데에 두 시스템이 공존 가능하며 둘 다 유용하다는 것을 보여주고 싶다.

사실, 드로잉에서 다양한 매체를 사용하는 것, 선과 '음영 표현'으로 이미지를 창조하는 것, 질감 효과와 지우기, 번지기, 크로스해칭 등의 다양한 기법을 구사하는 것과 같은 기계적이고 기술적인 능력들은 가장 중요한 보는 능력에 비하면 사소한 능력이다.

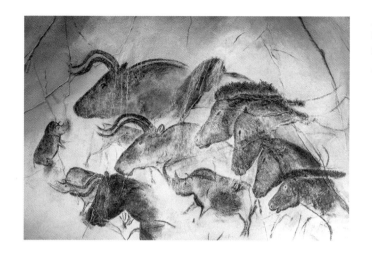

프랑스 아르데슈의 쇼베동굴에서
발견된 선사시대 암각화(기원전 3만
년경)의 복제품. 털이 북슬북슬한
코뿔소, 야생 소와 말이 그려져 있다.

드로잉과 시력의 관계

다행히 우리 대부분은 시력이 좋은 편이지만, 우리의 시력
에는 우리 자신도 잘 모르는 한계가 있다. 우리는 보고 이름을
말할 수 있고, 보고 사용할 수 있고, 보고 분류할 수 있고, 보고
탐색할 수 있고, 보고 읽고 쓰고 기록하는 등 현대생활에 요
구되는 모든 방법으로 볼 수 있다. 이렇게 보는 방법들은 주로
언어와 연관되어 있다. 그러나 우리 대부분은 <u>보고 그릴</u> 줄은
모른다. 보고 그리는 것은 다른 종류의 보기이기 때문이다.

우리가 보는 이미지들을 그리기 위해서는 당신이 조금 전에
경험한 특별한 보기/그리기 능력이 필요하다. 이 능력은 (언
젠가 우리가 야생 침팬지가 다른 침팬지를 그리고 있거나 코끼리
가 다른 코끼리를 그리고 있는 장면을 보게 된다면 몰라도) 지구
상의 모든 생명체 중에 오직 인간에게만 있는 것으로 보인다.
놀랍게도 선사시대 인류는 기원전 3만5000년에 이미 인간 고
유의 보고 그리기 능력을 사용해 미학적으로 아름다우면서도

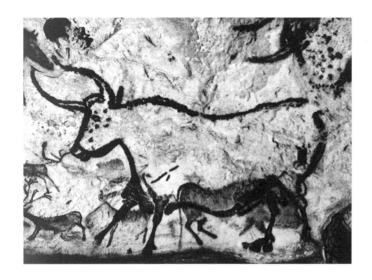

후기 구석기시대의 프랑코
칸타브리안 미술작품. 기원전
1만5000년~기원전 1만 년경.
라스코동굴(프랑스 도르도뉴)의 원형
지붕 공간의 왼쪽 벽면이다.

사실적인 동물 그림을 동굴 벽에 그렸다. 오늘날에는 소수의
사람만이 이 고유한 능력을 사용하는 것 같다. 이 특정한 종류
의 보기 능력을 소중히 여기지 않고 계속하지 않아서 무언가
를 놓치고 있는 것은 아닐까? 만약 모두가 어린 시절에 그리
기 훈련을 받는다면, 또는 오늘날 모두가 읽기와 말하기와 쓰
기 훈련을 거치는 것처럼 모든 시각예술에 능숙해지는 훈련
을 한다면 우리의 삶은 달라질까? 그리고 과연 어떻게 달라질
까?

상징 그림과 손글씨의 발전

이 장은 선사시대의 그림과 음성언어가 단어를 그림으로 표
현하는 상형문자pictograph로 발전해, 마침내 다양한 형태의 문
자를 창조한 오랜 세월 동안의 발전에 초점을 맞춘다. 이런 발

전이 어떻게 가능했는지는 짐작만 할 수 있을 뿐이다. 인류의 조상인 호모사피엔스에 대해 우리가 아는 것이 너무 적기 때문이다. 하지만 우리는 호모사피엔스가 야생동물 그림을 그렸다는 물리적 증거를 가지고 있다. 통념과 달리 그 그림들은 서투르거나 원시적이지 않았다. 그 그림들은 우아하고 심지어는 정교하기까지 하다. 비례에 신경을 쓰고, 눈과 발굽을 아주 작은 부분들까지 사실적으로 그리고, 황소나 들소의 본질적 특징을 잘 잡아낸 그림들이다. 게다가 그들은 기억에 의존해서 그림을 그렸다. 그들은 야생 상태에서 동물들을 본 다음, 깊고 어두운 동굴 안에서 횃불로 희미한 빛을 만들고, 물감이나 분필을 사용해서 거친 벽 또는 천장에 실제와 꼭 닮은 동물들의 형상을 재창조했다.

오늘날 드로잉 훈련을 충분히 거친 화가라도 선사시대의 동굴벽화와 같은 수준의 그림을 그리기는 어려울 것 같다. 과학자들도 먼 옛날 동굴 속의 화가들이 어떻게 그런 그림을 그렸는지에 대해 의문을 가졌다. 그림 솜씨가 좋은 한 과학자는 동굴벽화의 우수성에 놀란 나머지 죽은 동물들을 동굴 안으로 끌고 들어가서 모델로 썼다는 가설을 내놓았다. 그 이론은 다른 과학자들에 의해 반박을 당했다. 동굴 통로가 좁고 커다란 동물의 사체는 무겁기 때문에 그런 일은 불가능하다는 것이었다.

고대 동굴벽화의 아름다움과 우수성에 대한 자연스러운 설명은 선사시대의 인류가 사물을 정확히 보고 아름답게 그리는 인간 고유의 신비로운 능력을 지니고 있었다는 것이다. 다음 몇 백 년 동안 원시인류와 그 후손들은 그러한 능력을 이용

해 전혀 다른 종류의 기술들을 개발했다. 음성언어를 기록하기 위해 처음에는 그림을 사용하다가 나중에는 문자를 쓰기에 이르렀다. 지금은 문자언어가 보기/그리기에 대해 완전한 우위를 점하고 있다. 언어, 단어, 쓰기는 인간의 삶을 지배하다시피 한다. 쓰기의 가장 큰 장점은 생각과 정보를 모호하지 않고 명확하게 보존할 수 있다는 것이다. 미국의 시인이자 소설가, 극작가인 거트루드 스타인은 "장미는 장미는 장미는 장미다"라는 글을 썼고, 알베르트 아인슈타인은 'E=mc²'이라는 공식을 글로 남겼다.

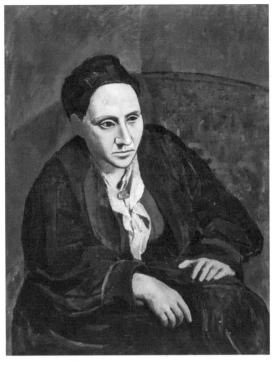

피카소는 친구였던 거트루드 스타인의 초상을 그리면서 그의 우세한 눈이었던 오른쪽 눈을 뚜렷하게 강조했다.

파블로 피카소, 「거트루드 스타인」, 캔버스에 유채, 100×81.3cm, 1905~06년, ⓒ 2020 파블로피카소재단/미술저작권협회(ARS), 뉴욕

그리기에서 쓰기로 전환하는 과정은 느리고 길었다. 작은 그림들을 여러 개 모아놓은 '상형문자'는 근대적 문자 체계의 시초였다. 예를 들면 사람, 창, 들소를 조그맣게 그린 이미지들로 "어떤 사람이 창으로 들소 한 마리를 잡았다"는 이야기를 전달하는 식이었다. 상형문자는 이야기를 들려주기에는 효과적이었지만 그리기가 복잡했고 세속적인 용도로 사용하기는 어려웠다. 인류가 공동체에 정착하고 작물을 심고 거래를 시작하자 기록의 필요성이 점점 커졌다. 인류는 재산을 기록하기 위해, 이를테면 작은 염소 그림 여섯 개를 그려넣기보다 단순하고 덜 회화적인 방식을 개발했다.

기원전 2800년쯤 수메르와 바빌로니아 사람들은 쐐기문자

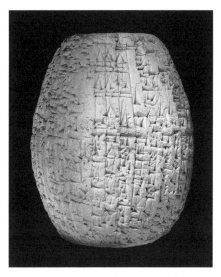

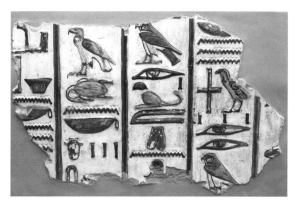

이집트 신왕국 제19 왕조 세티 1세(기원전 1294~기원전 1279년경) 묘지의
벽 장식 파편

점토로 만든 속이 텅 빈 원통에 쐐기문자가 새겨져 있다.
신-잇디남 왕이 여러 신들의 뜻을 받들어 티그리스강을
준설했다는 내용이다.

를 발명했다. 폭이 좁은 쐐기모양의 갈대 줄기를 무른 점토판
에 도장처럼 찍어서 기록을 남기고, 그 점토판을 말리거나 불
에 구워서 내용을 보존했다. 그러고 나서 쐐기모양이 찍힌 점
토판은 비밀 유지를 위해 무른 점토로 만든 '봉투'로 감싸 수
령인에게 전달했다. 쐐기문자는 사물의 추상화된 이미지보다
셈에 필요한 숫자와 언어의 소리를 위한 상징을 나타냈다. 확
실히 쐐기문자는 더 유연하고 효율적이고 쓸모 있는 문자였다.

　수메르의 쐐기문자가 발명된 지 얼마 되지 않아 고대 이집
트인들은 히에로글리프hieroglyph라는 이름의 고유한 상형문자
를 개발했다. 히에로글리프란 '신의 언어'라는 뜻이다. 점점
복잡해지는 생각과 개념을 표현하려다보니 한때는 1000개 이
상의 글자가 만들어지기도 했다.

이집트 히에로글리프는 고대 이집트인들이 그들의 말을 기록하기 위해 사용한 문자체계 중 하나다. 히에로글리프는 우아한 그림들을 사용했기 때문에, 헤로도토스를 비롯한 그리스의 저명한 학자들은 이를 신성한 문자로 생각해 거룩한 글자라고 불렀다. 그리하여 그리스어 '히에로(영어의 holy)'와 '글리포(영어의 writing)'를 합쳐 '히에로글리프'라는 단어를 만들었다. 고대 이집트 언어에서는 메두 네처medu netjer, 혹은 '신의 글자'라고 불렸는데, 이는 당시 사람들이 히에로글리프를 신들이 발명한 글자라고 믿었기 때문이다.

기원전 1000년 무렵에 만들어진 최초의 페니키아어 알파벳에는 22개의 자음자가 포함되지만 모음자는 하나도 없었다. 이 글자는 장부를 기록하는 상인들을 통해 지중해 일대에 퍼져나갔다. 다음 단계는 아람어 알파벳이었고, 다음으로 그리스어 알파벳을 거쳐 오늘날 우리가 사용하는 라틴어 알파벳이 만들어졌다. 라틴어 알파벳에 이르러 자음자에 모음자들이 추가되었으므로 음성언어를 기록하기에 적합한 알파벳이 완성되었다.

그리스어와 라틴어 알파벳의 진화

이미지_조지 보리

페니키아어	...
초기 그리스어	A B Γ Δ E F Z H Θ I K Λ M N Ξ O Π M Q P Σ T Y Φ X Ψ
후기 그리스어	A B Γ Δ E F Z H Θ I K Λ M N Ξ O Π Q P Σ T Y Φ X Ψ Ω
고대 에트루리아어	...
초기 라틴어	A B C G D E F Z H I K L M N O P Q R S T V Y X
후기 라틴어	A B C G D E F Z H I J K L M N O P Q R S T U V W Y X

이처럼 문자가 발전하는 과정에서 문자는 기록이라는 원래의 용도를 넘어 문화적·역사적 기록은 물론 허구의 이야기를 기록하는 용도로도 확장됐다. 그러자 장인 또는 필경사들(항상 남자였다)이 특권을 가진 지배층으로 떠올랐다. 그들은 그 시대의 그래픽 디자이너였다. 페니키아인들의 무른 점토판과 끝이 뾰족한 갈대펜은 곧 필경사들의 갈대 붓과 잉크, 안료와 양피지로 대체됐다. 그 필기도구들도 머지않아 깃펜, 잉크, 파피루스로 대체되고 나중에는 깃펜, 잉크, 종이로 바뀌었다.

깃펜은 기원전 6세기부터 19세기까지 서구세계에서 가장 중요한 필기도구로 명맥을 유지했고, 미국 독립선언문과 헌법을 작성하는 데도 사용됐다. 오늘날에도 깃털 달린 필기도구 세트가 인터넷에서 판매되고 있으며, 어떤 사람들은 아름다운 필기체 글씨와 캘리그래피를 연습한다.

하지만 인류가 그리기에서 쓰기로 전환했던 기나긴 역사적 과정이 이제는 끝나가고 있는 듯하다. 1436년경 요하네스 구

깃펜은 큰 새들이 털갈이하는 시기에 새들의 몸에서 빠진 깃털을 모아 만든다. 속이 비어 있는 깃털의 대부분에 잉크를 채우면 모세관 현상에 의해 잉크가 펜 끝으로 내려간다.

First Fig
Edna St. Vincent Millay

My candle burns at both ends;
It will not last the night;
But ah, my foes, and oh, my friends—
It gives a lovely light!

글씨_샤론 로런스

텐베르크가 이동식 금속활자를 발명하면서 시작된 인쇄 글씨는 노동집약적인 손글씨를 대체하고 지식의 확산에 극적인 변화를 일으켰다. 역사가들은 활자의 발명이 "문자의 발명 이후로 일어난 모든 변화를 작은 일로 만들었다"*고 평가한다. 인간생활에 미치는 영향 면에서 활자의 발명은 인터넷의 등장에 비견될 만한 엄청난 사건이었다는 이야기다. 안타깝게도 오늘날 학교에서는 손글씨를 점점 덜 가르치고 있으며, 어린 학생들은 각자의 서명조차 만들지 않는다. 그들은 자기 이름이 또렷하게 보이도록 서명을 해보라고 하면 하지 못한다. 장식적인 서명은 마치 'X'자처럼 글자가 아니라 기호에 불과한 것으로 바뀌어가고 있다.

도널드 J. 트럼프, 미국 전 대통령

팀 쿡, 애플 최고경영자

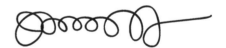

제이컵 J. 루, 미국 전 재무장관(2013~17년 재임)

상징 그림 — 시각적 단순화를 위한 이미지

그림이 오랜 세월 동안 존재 가치를 유지해온 방법은 상징 그림이다. 상징 그림이란 기억하기 쉬운 단순한 이미지를 기계적으로 재생산하는 것으로서, 보통은 어떤 중요한 시각적·언어적 개념이나 특정 조직을 나타낸다. 오늘날의 상징 그림 중에는 화살표(나아가는 방향을 표시한다)

* J. Roberts, *The Penguin History of Europe* (New York: Penguin, 2004).

처럼 단순한 것도 있고 더하기·빼기·곱하기·나누기 같은 개
념을 상징하는 연산기호들도 있다. 나라를 상징하는 깃발처
럼 정교한 것이 있는가 하면, 기업을 상징하는 복잡한(또는 단
순한) 로고도 있고, 어떤 종교의 가르침을 포괄적으로 표현하
는 추상적 이미지도 있다.

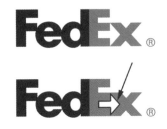

화살표가 숨어 있는 페덱스 로고

기독교　　가톨릭　　개신교　　동방정교회　이슬람교　　유대교　　바하이교

불교　　소승불교　　대승불교　　밀교　　　도교　　　유교　　카오다이교

힌두교　　시크교　　자이나교　　아야바지　　신도　　　천리교　　류큐 신앙

바브교　라스타파리　만다야교　아칸 신앙　위카(주술)　이교주의　무신론

미국 대형 유통업체 타깃 로고

트위터 로고

상징적인 눈 그림 ― 고대에서 현대까지

눈을 단순화한 이미지는 고대의 상징적 이미지에서도 발견
되고 그 이후로도 인류 역사의 기록에 지속적으로 등장했다.
처음에는 양쪽 눈을 곡선 두 개가 원 또는 큰 점(눈의 홍채에
해당한다)을 감싸고 있는 형상으로 표현했다. 시리아에서 발

굴되었으며 기원전 3500년경에 제작된 것
으로 추측되는 작은 '눈 우상eye idols'은 '보
는 눈' 또는 '보이는 눈', 나중에는 '영혼의
창'이 된 눈을 상징적으로 표현하고 있다.

세월이 흐르면서 오른쪽 눈과 왼쪽 눈의
구별이 생겨났다. 오른쪽 눈은 햇빛, 태양,
선한 의도와 연관되고 왼쪽 눈은 어둠, 달,
불확실성과 연관됐다. 예컨대 고대 이집트
인들은 오른쪽 눈이 태양의 성질을, 왼쪽
눈은 달의 성질을 가지고 있다고 믿었다.
또한 오른쪽 눈은 남쪽(온기와 빛)을 상징
하는 반면 왼쪽 눈은 북쪽(추위와 어둠)을
상징한다고 생각했다. 이렇게 옛날부터 양
쪽 눈을 빛과 어둠, 낮과 밤과 연관 지은 것

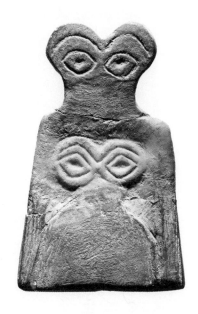

을 보면 아마도 오른쪽 눈이 언어와 관련되고 왼쪽 눈이 비언
어적 관찰을 담당한다는 사실을 옛사람들도 직관적으로 이해
하고 있었던 모양이다.

시리아 텔 브라크 유적에서 발굴된
설화 석고로 만들어진 눈 우상.
기원전 3500년 이전에 제작된
것으로 알려져 있다.

「눈 우상」, 설화석고, 7.4×3.8×0.7cm,
기원전 3700~기원전 3500년경(중기
우루크 시기), 메트로폴리탄미술관, 뉴욕,
1951년 런던대학교 고고학연구소 기증

전시안

두 눈을 상징적으로 표현한 이미지는 점차 하나의 눈으로
바뀌어 전시안(全視眼, all-seeing eye)이 됐다. 초창기의 전시안
그림은 대개 비판적이지 않고 차분한 시선을 보여준다. 이 그
림들 속의 눈은 인간의 사소한 감정에 따라 커지거나 작아지
지 않고, 긍정하지도 부정하지도 않는다. 이 그림들 속의 눈은
마치 태양처럼 모든 것을 보고 있으며 매우 강력하지만 그냥

존재할 뿐이다.

　전시안 이미지는 기원전 3000년부터 현대사회에 이르기까지 실로 다양한 모습으로 수없이 많이 쓰였다. 예컨대 2013년 오스트레일리아 시드니에서 열린 새해 전야제 행사에는 12층 높이에 72미터 길이의 빛으로 만들어진 거대한 눈 상징물이 등장했다. 홍채는 강렬한 파랑이었고, 시드니 하버브리지가 휘어진 '눈썹'이 되었다. 이 거대하고 특이한 눈은 자정이 되자마자 다리 위에 모습을 드러냈다.

새해 전날 시드니 하버브리지 위에
나타난 '눈'
사진_고든 맥코미스키/뉴스픽스

오래되었지만 새로운 눈 ― 상상 속 제3의 눈

　인도에서는 기원전 3000년 무렵 브라만교 경전인 리그베다의 산스크리트어 판본에 '제3의 눈'이라는 표현이 등장했다. 힌두교의 신인 시바는 세 개의 눈을 가지고 있다는 의미였다. 오른쪽 눈은 태양을 상징하고 왼쪽 눈은 달을 상징하며 세번째 눈은 모든 악과 무지를 태워버리는 불이라고 했다. 불꽃 모

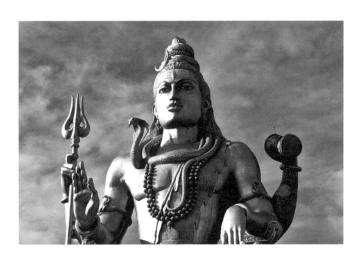

인도 카르나타카에 위치한
무루데시와라사원의 시바 동상

양의 세번째 눈은 눈썹 위 한가운데에 위치한
다. 오늘날에도 힌두교 신자들은 지혜를 얻고
해로운 것으로부터 보호해주는 시바의 눈 부
적을 붙이고 다니기도 한다.

지혜와 연민을 가진 부처는 '세속의 눈'을
상징한다. 기원전 5세기 네팔에서 카리스마
넘치는 지도자로 활동하던 고타마 싯다르타
는 나중에 '깨달음을 얻은 자'라는 뜻의 붓다
가 되었다. 싯다르타는 남들이 정한 규칙이나
지침을 맹목적으로 따르지 말고 자신의 생각
과 견해를 검증해볼 것을 강조했다. 싯다르타
는 마음챙김의 질을 높였다. 마음챙김이란 판
단하지 않으면서 현재에 집중하는 것이다. 고
타마 싯다르타의 실제 초상이나 사진은 전해

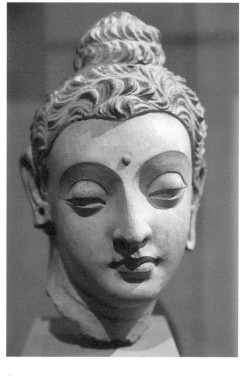

「젊은 붓다의 두상」 다색 스투코,
29.2×18×19cm, 4~5세기,
빅토리아앤드앨버트박물관, 런던

지지 않지만 후세 사람들은 그의 얼굴을 상상해서 그리거나
만들었는데, 대개 그의 양쪽 눈썹 사이에서 제3의 눈을 상징
하는 점을 볼 수 있다.

가장 아름다운 눈 상징인 호루스의 눈

고대 이집트에서 호루스는 하늘에 있는 신으로서 보통 매로
묘사된다. 호루스의 상징인 아름다운 눈은 송골매의 눈을 둘
러싸고 있는 짙은 무늬를 연상시킨다.

송골매의 머리 무늬를 모방한 호루스의 눈 이미지는 파라오
의 생전과 사후에 대한 보호, 왕실의 권위, 건강을 상징한다.
이집트 전설에 따르면 호루스의 눈은 파라오의 건강을 지켜

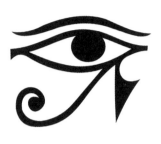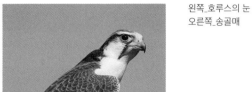

주는 것뿐만 아니라 악을 퇴치하는 적극적인 역할도 수행한다. 고대 이집트 왕조가 멸망한 지 한참 지난 후에도 선원들은 해상 재난으로부터 배를 보호하기 위해 선체에 호루스의 눈을 그려넣었다.

송과체와 호루스의 눈

역사적으로 인류는 관련이 없는 것들이라도 어떤 식으로든 유사성을 감지하면 서로 연관을 지었다. 즉, 사물의 정체를 오인한 것이다. 우리는 천둥과 번개를 신들의 노여움과 동일시했고, 길을 걷다 검은 고양이와 마주치면 불운의 징조라고 생각했다. 또한 악한 질투의 눈으로부터 보호받기 위해 현관문에 파란색 구슬을 매달아놓아야 한다고 여겼고, 무엇을 쳐다보거나 응시함으로써 초자연적인 피해를 입힐 수 있다고 믿었다. 아름답게 그려진 호루스의 눈 역시 정체 오인을 일으킨 듯하다. 호루스의 눈은 인간의 뇌 안에 장착된 막강한 '제3의 눈'과 동일시되곤 했다.

호루스의 눈의 형태와 무늬는 인간의 중뇌 깊숙한 곳에 위치한 송과체라는 이름의 작은 솔방울 모양 기관의 주변 모습

과 비슷하다. 중뇌의 안쪽 깊은 곳에는 뇌량, 시상, 뇌하수체가 함께 위치해 있다. 우연이겠지만 중뇌의 이 부분들이 결합된 모양은 매의 무늬를 닮았고, 매의 무늬는 호루스의 눈 그림에 반영되어 있다. 인간 중뇌의 단면도에서 보듯이 뇌량은 눈썹과 비슷하고, 시상은 눈동자를 닮았으며, 뇌간(숨뇌)과 시상하부는 송골매의 눈 아래쪽과 호루스의 눈 아래쪽에 있는 무늬와 비슷하며, 송과체는 눈의 형태를 완성한다.

인간의 중뇌와 호루스의 눈은 거리가 꽤 멀지만, 예로부터 사람들은 두 대상의 구조가 시각적으로 매우 유사하다는 점에 착안해 중뇌를 '전시안 호루스의 눈'의 생김새와 결부해서

호루스의 눈과 중뇌의 단면도

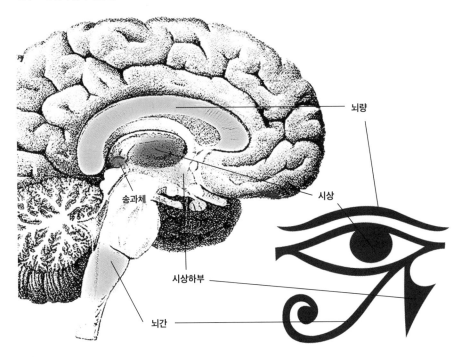

뇌량

시상

송과체

시상하부

뇌간

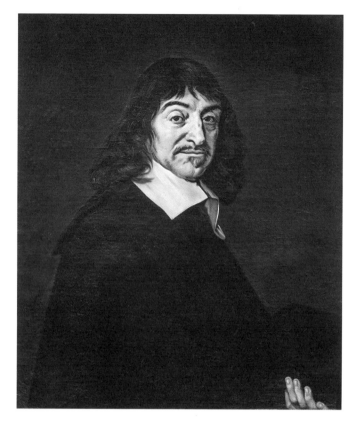

프란스 할스가 제작한 데카르트의 초상화(원본은 소실됨) 복제본. 데카르트는 오른쪽 눈이 우세했던 것으로 보인다. 그의 왼쪽 눈은 그림자 속에 숨겨져 있으며 오른쪽 눈에 비해 덜 민첩하고 초점이 흐릿하다. 오른쪽 눈은 초상화의 관람자와 시선을 마주치고 있다. 또한 데카르트의 왼쪽 눈썹은 얼굴의 중앙선 쪽으로 치우쳐 있는 것처럼 보이고, 오른쪽 눈썹은 오른쪽 눈을 강조하기 위해 위로 올라가 있다.

프란스 할스의 「철학자 르네 데카르트의 초상」 복제본, 캔버스에 유채, 77.5×68.5cm, 1649~1700년경, 18세기 오를레앙 공의 소장품이었던 것을 1785년 루이 14세가 취득, 루브르박물관, 파리

생각했다. 그후에는 또 한번의 도약이 있었다. 송과체가 사실상 제3의 눈이고 인간의 중뇌에 장착된 신성한 의식의 중추라고 인식하게 된 것이다. (죽은 사람의 뇌를 연구한) 고대 이집트인들이 처음 생각해낸 이러한 관념은 중간에 많은 변형을 거치며 오늘날까지도 유지되고 있다.

예컨대 프랑스의 철학자이자 뛰어난 수학자인 르네 데카르트(1596~1650)는 학문의 방법론으로서 회의론의 중요성을 주장한 인물인데도 다음과 같이 선언했다. "송과체는 영혼이 앉는 자리다."

그리고 2015년, 미국 펜실베이니아주립대학의 어느 강의 웹사이트에 다음과 같은 질문이 올라왔다. "송과체는 정말로 제3의 눈일까?" 몇몇 과학자들은 송과체가 '제3의 눈'의 흔적이자 유물이라는 가설을 각기 따로 제안했다. 그들의 연구 결과는 송과체와 눈에 모두 광수용기가 있으므로 송과체는 현재 인간이 가진 눈의 원형이며 뇌 안에 장착된 신비로운 '제3의 눈'일 가능성을 제시한다.

요약하자면 송과체는 수백 년 동안 연구 대상이었다. 송과체 연구만을 수록한 책도 있고, 『송과체 연구 저널Journal of Pineal Research』이라는 학술지도 있다. 솔방울 모양의 기관인 송과체는 인간의 눈과 비슷하게 생겼으며 햇빛을 많이 받거나 명상을 자주 하면 활성화된다. 그렇다면 송과체는 우리 모두에게 제3의 눈일까? 관심을 가지고 기다려보라. 결국 과학이 밝혀낼 것이다.

악마의 눈

눈 상징 그림 중 독특한 것으로 어디에서나 찾아볼 수 있는 '악마의 눈'이 있다. 악의를 품은 사람의 시선은 저주를 전달하는데, 대개의 경우는 질투가 그 원인이다. 수천 년 동안 사람들은 악한 시선의 저주를 막아준다고 알려진 눈 부적을 달거나 몸에 걸치고 다녔다.

악마의 눈 이미지는 고대 수메르의 동굴벽화뿐 아니라 기원전 3000년경 시리아의 고대 부적에서도 발견됐다. 그리고 기원전 1세기 로마의 베르길리우스의 글에도 악마의 눈이 등장한다. 부적으로 간주되던 파란색 유리 장신구는 원래 오스만

제국에서 유래했다고 알려져 있다. 오스만제국은 자신이 지배하던 모든 지역에 터키어로 나자르nazar라고 불리는 파란색 유리 부적을 전파했다. 오늘날 우리는 세계 곳곳에서 다양한 '악마의 눈' 부적을 찾아볼 수 있다.

파란색 유리로 만든 나자르 부적. 눈 모양의 부적으로 악마의 눈으로부터 보호해준다고 알려져 있었다.

이상하게도 2010년대에 들어 '악마의 눈'과 악마의 눈으로부터 보호하기 위한 부적들이 현대 패션의 영역에서 새롭게 인기를 끌었다. 특히 미국의 방송인 킴 카다시안과 패션모델 기기 하디드는 악마의 눈 장신구와 옷을 유행시켰다. 그들은 저주에 대한 인간의 오래된 공포를 한낱 호기심과 산업으로 바꾸고 있다.

기독교, 섭리의 눈과 프리메이슨 상징

1500년 무렵, 기독교를 상징하는 그림은 여전히 만물을 보는 단 하나의 '섭리의 눈'이었다. 눈은 대부분 구름으로 채워져 있거나 '영광으로 채워진' 삼각형 안에 들어 있다. 여기서 삼각형은 '삼위일체'를 나타낸다.

프리메이슨의 영향력이 커지고 있었던 미국의 건국 초기에 '피라미드 속의 눈' 그림은 '만물을 내려다보는 전지전능한 신의 눈' 아래, 자유의 땅에서 새로운 질서를 세운다는 희망을 반영했던 것으로 보인다. 1782년 미국 의회는 '피라미드 속의 눈' 그림을 미국 정부 공식 인장의 뒷면에 넣었고, 1934년에는 그 그림이 1달러 지폐의 뒷면에 새롭게 등장한 까닭에 미국 정부가 프리메이슨과 관련이 있다는 소문이 돌았다. 다소 비밀스러운 조직이었던 프리메이슨이 1797년 삼각형 속에 든 눈 그림을 상징으로 채택했기 때문이다.

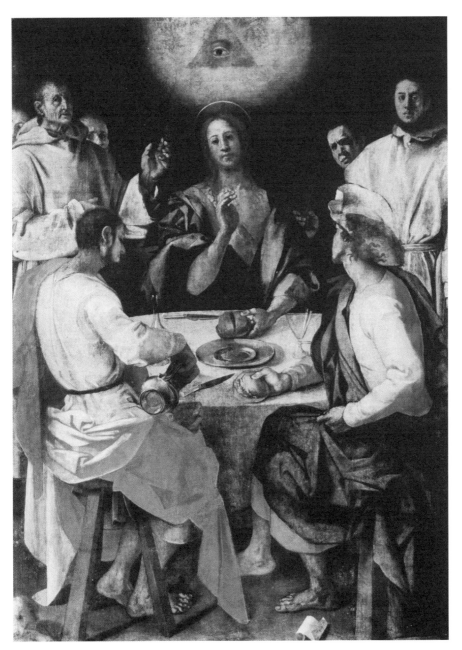

예수의 머리 위쪽에 그려진 '섭리의 눈'은
나중에 덧붙인 것으로 추측된다.

야코포 폰토르모(1494~1557), 「엠마우스에서의 만찬」,
캔버스에 유채, 230×173cm, 1525년, 우피치미술관, 피렌체

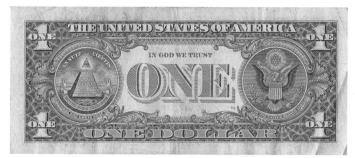
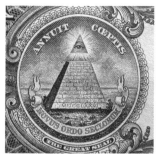

　　1934년 이후로 피라미드 속의 눈과 전시안은 미국 문화의
모든 영역에 두루 나타났다. 아마도 이런 상징들은 시간이 흐
를수록 친숙해져서 기원을 따지지 않고 받아들여지는(또는 묵
인되는) 듯하다.

　　하지만 전시안과 같은 모호한 상징에서 위
험, 음모, 두려움을 발견하고 상상을 보태 해
석하는 사람들은 늘 있었다. 성경에는 눈에 관
한 표현이 많이 나오는데 어떤 것은 긍정적이
고 어떤 것은 부정적이다. 가장 유명한 예로 마
태복음 5장 29절을 보자. "만약 네 오른눈이 너
를 죄짓게 하거든 빼어내버려라." 터키 안타키
아에 있는 로마시대 모자이크는 눈에 전방위
적인 공격을 가하는 장면을 보여준다. 이때도
공격을 당하는 눈은 오른쪽 눈인데, 이 눈은
무시무시해 보이기보다는 슬프고 무기력해 보
인다.

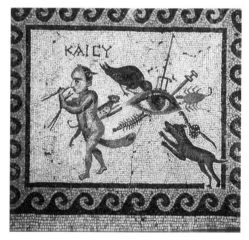

터키 안타키아의 '악마의 눈 집'으로 불리는 건물의
모자이크. 로마제국 시대, 2세기 작품으로 추측. 무기와
동물들이 악마의 눈을 공격하는 장면을 묘사했다.

사실 지각에 바탕을 둔 그리기 교육의 효과

이 장에서 나는 인류 역사에서 사물을 정확하게 보도록 해주는 사실적인 그림 그리기가 쓰기보다 먼저 등장했음을 설명했다. 그림은 문자의 발명과 완성에 크게 기여했으나, 그 과정에서 언어에 압도당하는 바람에 인간의 지성과 표현의 한 형태로서의 역할을 상실했다.

1970년대 유명한 드로잉 지침서인 『그리기 교본A Guide to Drawing』의 저자이자 교사인 대니얼 M. 멘델로위츠는 다음과 같은 유명한 말을 남겼다. "그리지 않은 것은 보지 않은 것이다." 멘델로위츠의 말이 옳다면 우리가 잃어버린 것은 화가의 눈으로 사물을 바라보는 기술이다. 앞에서 언급한 대로 우리 워크숍에 오는 학생들은 드로잉을 배우고 나서 "훨씬 많은 것이 보인다"라고 종종 이야기한다. 드로잉을 배우기 전에는 "그저 사물에 이름을 붙이고 있었을 뿐"이라고 그들은 말한다. 다소 오래되고 상투적인 표현이긴 하지만 어떤 이미지에 이름을 붙일 때와 그 이미지를 직접 그려볼 때 획득하는 정보량의 차이는 "한 번 보는 것은 천 마디 말을 듣는 것과 같다"라는 격언에 잘 표현되어 있다.

하지만 100년쯤 전부터 차츰 새로운 변화가 자리를 잡는 듯하다. 일상생활을 지배하는 음성언어와 문자언어에 대한 시각이미지의 도전이 거세지고 있다.

19세기 후반부터 새로운 것들이 발명되었다. 처음에는 사진, 다음에는 영화, 그다음에는 텔레비전으로 이어지는 일련의 발명품은 우리가 사는 세상을 바꾸었다. 오늘날의 컴퓨터, 인터넷, 그리고 휴대전화처럼 손에 들고 다니는 전자기기들

은 거의 모든 주제에 관한 이미지를 제공한다. 오늘날 우리는 이미지가 풍부한 환경에서 살고 있다. 우리에게는 이모티콘, 인스타그램, 핀터레스트, 그리고 줌과 같은 화상회의 도구가 있다. 시간이 흐르면 세상은 어떤 형태의 언어든 언어에는 덜 의존하는 대신 시지각은 더 향상되고 확대되는 새로운 세상으로 진화할지도 모른다.

유아기의 그리기 교육은 이해력 증진에 도움이 된다. 그리기는 대상을 천천히 지각하도록 한다. 우리가 '힐끗 보고 이름 부를' 때는 대충 넘어갔거나 아예 눈에 들어오지 않았던 시각적 정보들이 이제는 진짜 목표인 '이해하기'로 가는 길을 열어준다. 대상의 이름을 파악하기 위해 재빨리 보는 것과 그림을 그리면서 천천히 보는 것의 차이가 바로 여기에 있다. 이 차이는 그리기의 진정한 목표인 지각, 이해, 감상으로 통하는 길을 열어준다.

변화에 관한 이러한 견해는 박물관과 화랑들로 이뤄진 '고급 미술의 세계'에는 적용되지 않는다. 박물관과 화랑들은 항상 그들만의 중요하고 특권적인 지위를 유지했으며 앞으로도 그런 지위를 지킬 것이다. 하지만 최근에는 그 전문화한 영역마저도 상업적 거래가 집어삼키고 있다는 걱정스러운 소문도 들린다.

텔레비전은 성격과 개성을 드러내는 도구가 됐다. 말을 하는 사람들을 클로즈업해서 찍은 화면을 보는 동안 시청자의 좌뇌는 그 말을 평가하고 우뇌는 성격과 개성에 관한 복잡한 시각적 단서들에 반응한다. 그런 시각적 단서들은 숨길 수도 없고 꾸며낼 수도 없다. 사람들은 종종 이렇게 말한다. "말만 들으면 그럴싸하지만 그[또는 그녀]에게는 내가 신뢰할 수 없는 뭔가가 있어." 반면 사람들은 이렇게 말할지도 모른다. "나는 저 말에 동의하지 않지만 그[또는 그녀]는 괜찮은 사람 같아."

질문 — 무엇을 그릴 것인가?

대답 — 뭐든지 좋다.

다시 한번 시도해보자. 지금까지 그림을 제대로 그려본 적이 없다 해도 걱정하지 말라. 방해받지 않을 수 있는 시간을 15분이나 20분 정도 마련하고 재료를 준비하라. 재료는 보통 복사용지 한 장, 연필 한 자루, 지우개 한 개면 된다. 그리고 단순한 물체를 준비하라.

· 말린 나뭇잎

- 조개껍데기
- 꽃 한 송이
- 브로콜리
- 구겨진 메모지
- 열쇠들이 달린 열쇠고리

타이머를 15분 또는 20분으로 맞춰놓고 그리기를 시작하라. 가장자리의 모든 요철, 모든 음성적 공간*, 모든 음영의 변화, 모든 윤곽선 등 물체에 보이는 세부 사항 전부를 그림에 그려넣으려고 노력하라. 타이머가 울릴 때까지 계속 그린다. 그리기에 필요한 정보는 물체에 있으므로 두 눈은 주로 물체에 둔다. 그림을 그리는 동안 당신은 단순하고 평범해 보였던 물체가 사실은 아주 복잡하며 뜻밖의 아름다움을 지니고 있다는 사실을 발견하고 놀랄 것이다.

타이머가 울리면 손을 떼고 당신의 그림을 살펴보라. 그 그림을 지각의 기록, 경험의 기록으로 생각하고 바라보라. 그 이미지는 당신의 기억 속에 상당히 오래 남을 것이고, 다음에 비슷한 물체를 만나면 그 그림을 그렸던 경험이 생생하게 떠오를 것이다. 물체를 새롭고 색다른 방식으로 이해하는 것, 우리가 사는 세상의 아름다움과 복잡함을 상기하는 것이 바로 그리기의 본질이다.

그림_베티 에드워즈

* 음성적 공간에 관해 자세히 알고 싶으면 5장의 연습을 참조하라.

타투 아티스트가 만드는 눈 그림

마지막으로 우뇌의 그리기 능력이 되살아나고 있다는 긍정적인 신호 중 하나는 오늘날 타투가 빠른 속도로 새롭게 인기를 끌고 있다는 것이다. 전시안, 섭리의 눈, 그리고 악마의 눈은 오늘날에도 타투라는 뜻밖의 형태로 명맥을 이어간다. 사실 타투는 수천 년 동안 인류 역사의 일부였고 세계 각지에서 의식과 문화에 활용되었다. 사람의 피부에 지워지지 않는 그림을 그리는 풍습은 오랜 세월 동안 추앙받기도 하고 매도당하기도 했다. 30년 전까지만 해도 타투는 감옥의 죄수들, 선원들, 오토바이 폭주족들이 주로 하는 장식이었지만, 놀랍게도 지금은 대중문화로 새롭게 피어나고 있다. 퓨리서치센터의 조사에 따르면 25세 미만 미국인의 36퍼센트가 몸에 타투를 한 개 이상 가지고 있다. 타투 아티스트들은 개개인에게 맞

인기가 많은 타투 문양과 도안들

98

춘 디자인으로 유명세를 타고 있으며, 「블랙 잉크 크루Black Ink Crew」 「잉크 마스터Ink Master」 같은 텔레비전 프로그램은 타투가 하층계급이 은밀하게 하는 장식이라는 이미지를 빠른 속도로 지워나가고 있다.

전시안은 요즘 타투 소재로 인기가 많다. 사람들은 우아한 호루스의 눈을 타투로 새기기도 하고, 다채롭고 장식적이고 초현실적인 외눈을 화려하게 새기기도 한다.

이것은 앞으로 도래할 시대를 미리 보여주는 신호인지도 모른다. 인류의 역사 속에서 낙관적이고 유쾌하고 시지각이 중요했던 시기가 다시 찾아오리라 예상한다. 이때 그림은 우리가 사는 행성과 우리 자신을 깊이 이해하도록 유도하는 장치가 된다.

초상화를
그리는 이유

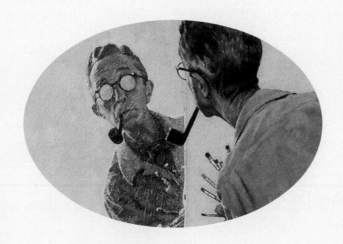

**Why Do We Make Portraits of
Ourselves and Other People?**

○　　　　　　　　　　초상은 적어도 고대 이집트로 거슬러올라가는, 역사가 매우 오래된 예술형식이다. 고대 이집트에서는 약 5000년 전부터 초상이 유행했다. 당시에는 채색, 조각, 드로잉 등으로 제작된 초상이 사람의 생김새를 기록하는 유일한 방법이었다. 현대인들은 초상의 세계에 산다. 집에는 가족과 친구의 사진이 있고, 텔레비전을 켜면 뉴스 등의 프로그램에서 아나운서나 방송인들의 공식 초상 사진을 보게 된다. 공식적인 초상 사진은 대부분 수정이 많이 되어 이상화된 이미지에 가깝다. 오늘날 사람의 얼굴은 책 표지와 신문, 슈퍼마켓 판매대의 잡지에도 실린다. 이런 초상 사진들의 얼굴 표정은 이상적인 표현을 위해 세심하게 조율되어 다정한 느낌, 지적인 느낌, 비꼬는 듯한 유머, 온갖 종류의 자극, 심각한 걱정, 마음 편히 삶을 즐기는 태도 등을 보여준다.

일반적으로 초기의 초상 사진은 지배계급에 속한 사람들의 모습을 담았다. 이때는 화가들도 지배계급에 속했다. 초상은 평범한 사람들을 위한 것이 아니었고 자화상은 매우 귀했다. 그 이유 중 하나는 거울이 작고 드물고 비싸기 때문이었다. 당시에는 거울을 흑요석이라 불리는 화산유리 또는 구리나 은을 가공해서 만들었기에, 대개 표면이 완전히 반질반질하지는 않았다. 재료의 특성상 거울에 비친 이미지는 얼굴을 작고 어두운 물웅덩이에 비춰본 것과 비슷했을 듯하다.

유럽에서는 르네상스시대 초기에 마침내 유

초상이란 그림, 사진, 조각, 또는 다른 예술형식을 통해 어떤 사람을 얼굴과 표정 위주로 표현한 것이다. 초상의 목적은 그 사람과 꼭 닮은 작품을 만들고, 성격을 표현하고, 나아가 기분까지도 보여주는 것이다. 그런 목적을 달성하는 사람은 예술가이므로 예술가 자신의 기분이나 성격이 초상에 개입되기도 한다. 그래서 초상화나 초상 드로잉을 제작하는 일은 언제나 모험이다. 초상 사진의 경우 대개 여러 장의 사진들 중에 하나를 선택할 수 있으므로 모델이 최종 작품에 대해 어느 정도 결정권을 행사한다.

「아케나톤 파라오, 이집트의 왕」
(기원전 1353년~기원전 1335년 재위)
이집트박물관, 카이로

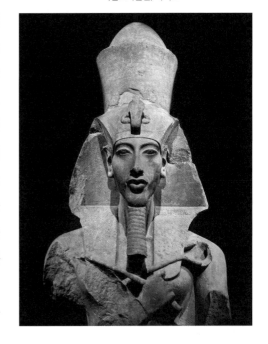

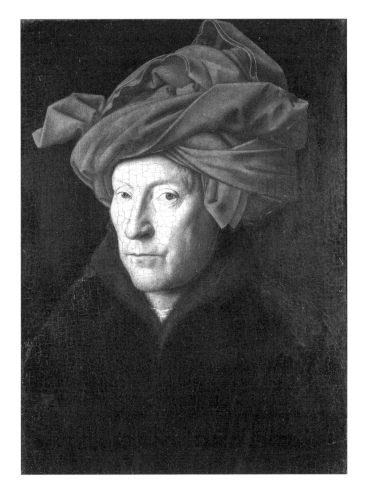

일부 미술사학자들은 반에이크가
자신의 우수한 그림 실력을 과시하기
위해 일부러 터번을 함께 그렸다고
주장했다.

얀 반에이크, 「한 남자의 초상(혹은
자화상)」, 패널에 유채, 25.5×19cm,
1433년, 내셔널갤러리, 런던

리 거울이 발명됐다. 유리 거울은 뒷면에 금속 코팅을 해서 얼
굴이 실제와 똑같이 정확하게 비쳤으므로, 화가들은 당연히
유리 거울에서 영감을 얻어 자기 자신을 표현하는 자화상을
그리기 시작했다. 이들 자화상 중 가장 초기에 그려진 것으로
플랑드르의 화가 얀 반에이크(1385/1390~1441)의 그림이 있
다. 바로 1433년 작품인 「한 남자의 초상」이다. 반에이크는 자
신의 얼굴을 4분의 3 각도로 포착했으며 두 눈으로는 더 맑고

정확해진 신식 거울을 통해 자신의 눈을 직접 응시하고 있다 (따라서 나중에 그 작품을 관람할 사람의 눈을 똑바로 응시하는 셈이 된다).

이 작품은 때때로 '붉은 터번을 쓴 남자'라는 이름으로도 불린다. 아마도 터번이 특별히 화려해서일 것이다. 물결 치듯 주름진 아름다운 진홍색 천이 머리를 감싼 가운데, 화가의 얼굴과 딱딱하고 모호한 표정이 가려져 있다.

내가 보기에 반에이크의 우세한 눈은 오른쪽 눈(그는 거울에 비친 자기 얼굴을 보고 그림을 그렸으므로 그림상 왼쪽 얼굴에 위치한 눈이다)인 것 같다. 오른쪽 눈은 침착하고 무표정한 시선으로 관람자를 똑바로 응시하고 있다. 꿈꾸는 것처럼 보이는 왼쪽 눈은 덜 우세한 눈인 듯하다. 이 왼쪽 눈도 나름대로 관람자를 바라보고 살피면서 답을 찾고 있다. '이 사람은 친구인가, 경쟁자인가?' 반에이크는 이 초상화에 자신의 이름을 장난스럽게 변형해 "알스 이히 칸Als Ich Can"이라고 써넣었다 [이히Ich는 얀 반에이크의 에이크와 발음이 비슷하다]. "알스 이히 칸"은 영어로 As I Can과 비슷한 뜻으로, 구어체로 바꿔보면 "이것이 내 최고의 한 장인데, 당신은?"쯤 될 것이다.

비슷한 시기에 제작된 또하나의 자화상으로 넘어가보자. 1500년에 제작된 알브레히트 뒤러(1471~1528)의 자화상이다. 이 작품은 의도, 자세, 효과가 반에이크의 자화상과 많이 달라 보인다! 뒤러의 자화상은 반에이크의 자화상처럼 당시 가장 일반적으로 그려지던 4분의 3 각도가 아니라 정면을 응시하는 각도여서 얼굴 전체가 다 보인다. 당시에 정면 각도는 예수나 성자를 그릴 때만 사용하던 각도였다. 이 그림에 적힌

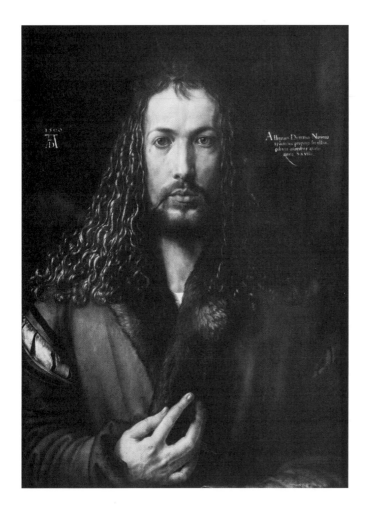

라틴어 문장의 뜻은 다음과 같다. 나, 뉘른베르크의 알브레히트 뒤러는 28세의 나이에 영원히 변치 않는 색으로* 이렇게 나 자신을 그렸다. 뉴욕 메트로폴리탄미술관의 전직 큐레이터로서 고집이 세고 종종 논쟁을 일으키는 인물인 토머스 호빙은 한때 이 작품을 가리켜 "지금까지 창조된 작품들 가운데 가장

* undying[번역본의 원문]은, '영원한, 빛이 바래지 않는'이라는 뜻이다.

거만하고 짜증 나고 가장 아름답다"고 평했다.

　뒤러는 관람자를 정면으로, 똑바로, 강렬하게 응시한다. 눈과 눈썹은 거의 대칭이지만 자세히 살펴보면 화가의 오른쪽 눈이 조금 더 우세하다. 왼쪽 눈의 홍채가 조금 더 작고, 왼쪽 눈썹이 약간 앞으로 나와 있고, 왼쪽 눈 전체에 그늘이 져 있다. 반면 그림 전체는 대칭을 이루고 있다. 유일하게 대칭이 아닌 부분은 화면 중앙에 위치한 손으로, 마치 누군가를 축복하는 듯한 모양이지만 검지와 중지의 위치가 조금 이상하다(그림과 같은 손동작을 해보면 이것이 매우 어렵다는 것을 알 수 있다. 어쩌면 이 손 모양에 어떤 메시지가 숨어 있을지도 모른다). 갈색 벨벳 망토의 가장자리에 달린 풍성한 털 장식은 관능적이면서도 힘 있는 메시지를 강화한다. 뒤러는 자신을 예수와도 같은 존귀함과 영적인 힘을 지닌 존재로 표현한 것이다.

　얀 반에이크와 알브레히트 뒤러라는 북유럽 르네상스시대 화가가 그린 두 점의 자화상을 계기로 화가들의 작품 목록에 초상화가 없는 초상화라는 새로운 범주가 만들어졌다. 자화상 속의 화가는 "내가 여기 있다. 이게 나다"라고 말하기도 한다. 뒤러는 작품에 무언의 요구를 덧붙인 것 같다. "내가 당신을 보고 있다. 이곳을 보라!" 이 새로운 범주인 자기 선언적 초상은 오늘날에도 생생하게 살아 있다.

우리 시대의 자화상, 셀카

　반에이크와 뒤러 이후에도 수백 년 동안 다수(대다수는 아닐지라도)의 화가들이 자화상을 그렸다. 그러다가 사진이 발

명됐고, 사진으로 찍은 자화상이 활발히 제작됐다. 그다음에는 오늘날 자기 자신을 찍은 사진을 가리키는 은어인 '셀카 selfy'가 등장했다. 오늘날 우리는 어디에나 휴대전화를 가지고 다니기 때문에 셀카를 잔뜩 찍어 인터넷에 올려 온 세상에 보여줄 수 있다. 중간 개입자인 초상화가는 사라진 지 오래지만, 시간이 많이 소모되고 기술도 요구되는 자화상을 그리는 과정 또한 이제 사라졌다. 오늘날 우리는 예술 수업을 전혀 받지 않고도 사진작가가 될 수 있고, 우리 자신의 자화상을 여러 장 제작할 수도 있으며, 수십 수백 개의 이미지 중에 하나를 선택하는 사치도 누릴 수 있다. 우리는 남에게 보이기를 원하는 방식으로 우리 자신을 보여주는 이미지, "내가 여기 있다. 이게 나다"라고 말하는 이미지를 선택한다.

우리는 셀카를 통해 무엇을 찾으려고 할까? 이 질문에 대한 답은 '남들이 우리를 바라보는 방식을 바꾸려는 것이 아니라 그 반대'라는 것이다. 우리는 셀카를 통해 남들에게 보여주고 싶은 대로 스스로를 바라본다. 18세기의 훌륭한 시인이자 작곡가였던 로버트 번스의 시구가 생각난다(그는 스코틀랜드 방언으로 이 시를 썼다). "오, 은혜롭게도 우리에게 어떤 힘이 주어지기를, 다른 사람들의 눈으로 우리 자신을 볼 수 있는 힘을 O wad some Power the giftie gie us, to see ourselves as ithers see us!" 보편적인 영어로 바꾸면 다음과 같다. "오, 은혜롭게도 우리에게 권능이 주어지기를, 다른 사람들이 우리를 보는 것과 똑같이 우리가 우리 자신을 볼 수 있기를!"

이제부터 유명한 화가들의 자화상 몇 점을 감상해보자. 그림들을 살펴보면서 자신에게 질문을 던져보라. "이 화가는 왜

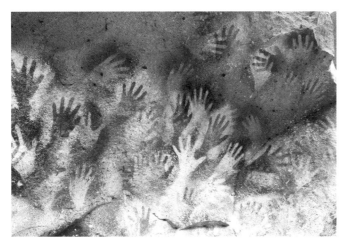

우리에게 알려진 자화상 중에 가장 오래된 것은 선사시대 동굴 벽에 스텐실 기법으로 새겨진 사람의 손이다. 손 스텐실 그림들의 연대는 9000년 전부터 1300년 전까지 다양하다. 이것은 선사시대 동굴 벽에서 발견된 '음화' 방식의 손 그림 사진이다. 「쿠에바 데 라스 마노스」(「손의 동굴」, 리오 핀투라스, 파타고니아, 아르헨티나)는 한쪽 손을 동굴 벽에 대고 석탄재를 입으로 불거나, 석탄재와 액체를 섞은 것을 뿌리는 음화 기법을 통해 음성적 공간으로 그린 것이다.

「손의 동굴」, 파타고니아, 산타크루즈주, 아르헨티나

이러한 자화상을 그렸을까?" 질문에 답하다보면 화가가 관람자에게 던지는 또다른 질문으로 이어지기도 한다. "당신의 눈에 비치는 나는 내가 보는 나와 같은가?" 그리고 화가들의 자화상에서, 당신은 어느 쪽이 우세한 눈인지 판별할 수 있는가?

초상과 자화상

'오른쪽 두뇌로 그림 그리기' 워크숍의 넷째 날에 학생들은 다른 학생의 측면 초상화를 그린다. 그리고 마지막 날인 다섯째 날에 자화상을 그린다. 측면 초상과 자화상은 그리기가 까다로운 편이다. 측면 초상이 까다로운 이유는 직업 초상화가와 마찬가지로 드로잉을 하는 학생이 모델인 동료 학생(돌아가며 모델 역할을 한다)을 만족시키기를 바라기 때문이다. 그리고 자화상을 그릴 때 모든 학생은 그들의 눈앞에 있는 실

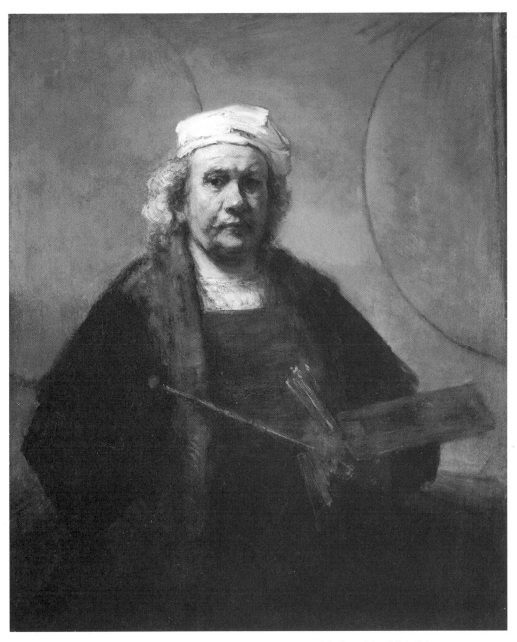

렘브란트 판 레인, 「두 개의 원이 있는 자화상」 캔버스에 유채, 114×94cm, 1665~69년경, 켄우드하우스컬렉션, 런던
사진_영국 헤리티지 포토 라이브러리

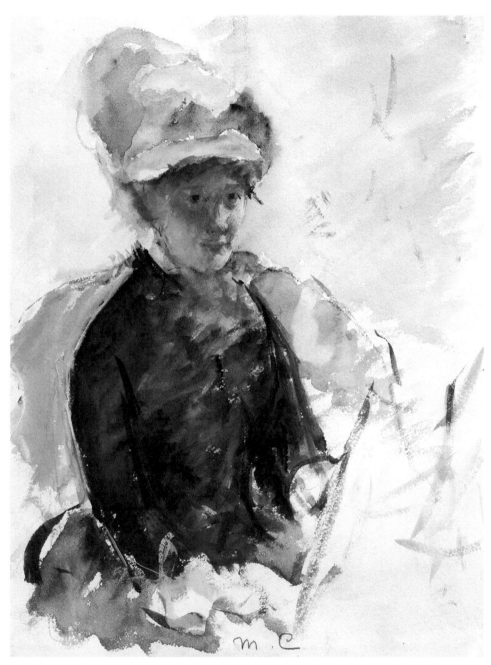

메리 커샛(1845~1926), 「자화상」 종이에 흑연, 구아슈와 수채, 32.7×24.6cm, 1880년경,
미국국립초상미술관, 스미스소니언연구소, 워싱턴 D.C.

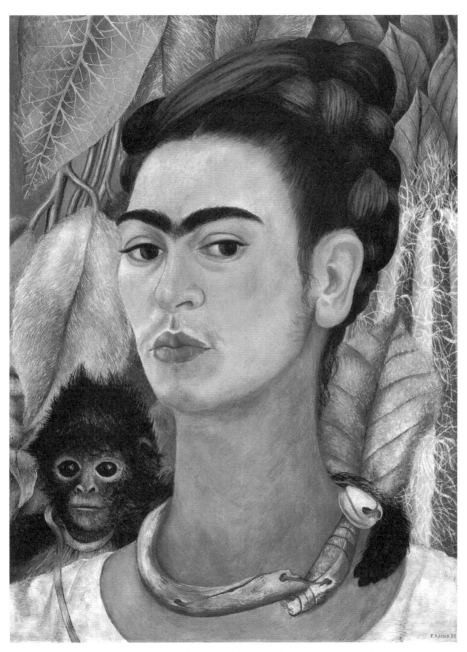

프리다 칼로(1907~54), 「원숭이와 함께 있는 자화상」, 메소나이트 판에 유채, 40.6×30.5cm, 1938년
· © 2020 멕시코은행 디에고 리베라 프리다 칼로 미술관 신탁, 멕시코 D.F./미술저작권협회(ARS), 뉴욕

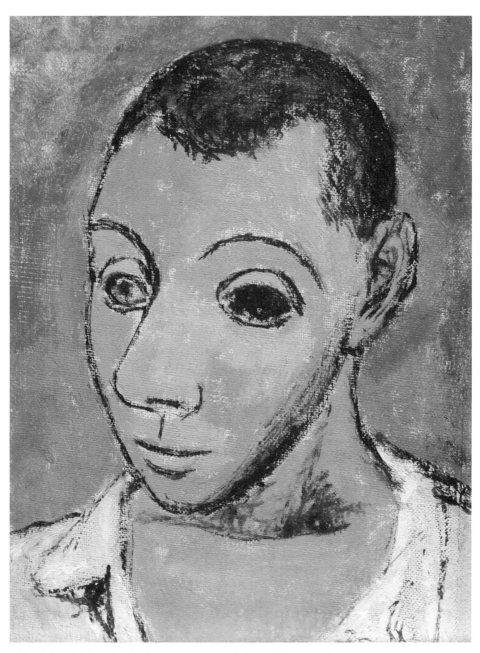

파블로 피카소, 「자화상」, 캔버스에 유채, 26.7×19.7cm, 1906년, 메트로폴리탄미술관, 뉴욕.
자크 겔먼과 나타샤 겔먼 소장품, 1998년 ⓒ 2020 파블로피카소재단/미술저작권협회(ARS), 뉴욕

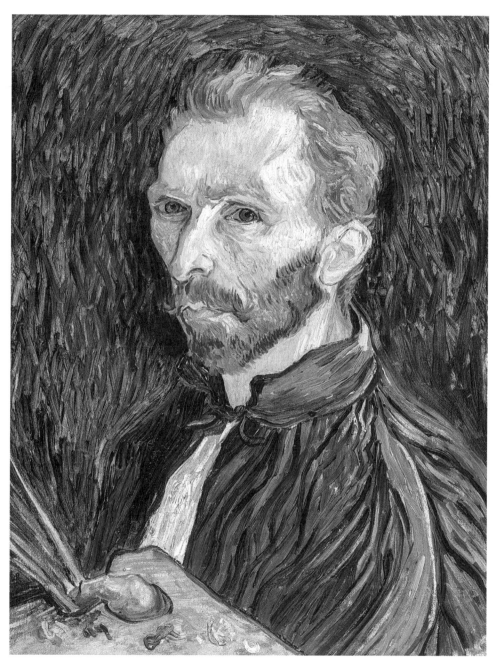

빈센트 반 고흐(1853~90). 「자화상」 캔버스에 유채, 57.7×44.5cm, 1889년,
내셔널갤러리, 워싱턴 D.C., 존 헤이 휘트니 부부 소장품

제 거울상 이미지와 자신의 자아상이 일치하기를 바란다. 이 복잡한 과정을 통해 과시와 현실주의의 균형을 맞추고, 현실주의와 수용의 균형을 맞추는 동시에 예술의 한 형태로서 훌륭하고 아름다운 드로잉을 제작하려고 한다. 나는 항상 학생들이 이 과제를 기대 이상으로 훌륭하게 수행하는 모습에 놀란다.

단 4일 동안 그림을 배운 사람들에게 자화상을 그리라고 요

"나도 동의하는 바이지만, 사람들이 자기 자신을 알기가 어렵다고 말하잖아. 하지만 자기 자신을 그린다는 것도 어려운 일이야."
빈센트 반 고흐가 형 테오에게 보낸 편지에서, 1889년 9월.

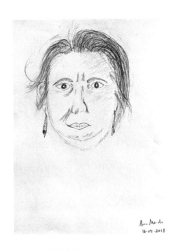
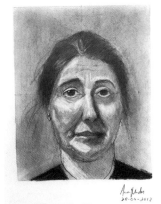

왼쪽_애나 멘데스
수업 전
2018년 4월 16일

오른쪽_애나 멘데스
수업 후
2018년 4월 20일

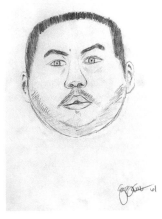
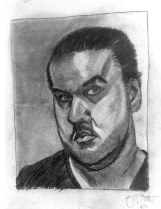

왼쪽_재커리 브릿
수업 전
2017년 6월 16일

오른쪽_재커리 브릿
수업 후
2017년 6월 20일

구하는 것은 좋게 말하더라도 벅찬 일이다. 하지만 1장에서 소개한 드로잉의 다섯 가지 기술(가장자리, 공간, 관계, 빛과 그림자, 게슈탈트)에 초점을 맞추면 학생들은 예상보다 훨씬 훌륭한 자화상을 그려낸다. 자신이 그린 자화상에 대한 그들의 의견도 항상 흥미로운데, 가장 자주 나오는 말은 다음과 같다. "나 자신을 이런 식으로 바라보는 건 처음이에요."

노먼 록웰의 삼중 자화상

1930년대부터 1960년대에 이르기까지 노먼 록웰(1894~1978)은 미국인들이 가장 좋아하는 화가였다. 미국인들은 매주 『새터데이 이브닝 포스트』의 표지 그림을 기다렸다. 록웰은 화가로 활동하는 동안 그 보수적인 잡지의 표지 그림을 327번이나 그렸다. 1960년 2월 13일자로 공개된 308번째 표지 그림은 그의 그림 중에서도 가장 유명한 「삼중 자화상」이라는 작품이다.

얼마 전까지도 노먼 록웰은 순수미술계에서 '우리 중 하나'로 인정받지 못했다. 록웰의 그림들은 지나치게 상업적이고 일상적이며 너무 현실적이고 심지어는 심히 '기교를 부린' 작품으로 간주됐다(록웰이 활발히 활동했던 시기가 미국에서 '액션 페인팅'과 추상표현주의의 전성기였다는 사실을 기억하라).

알려진 바에 따르면 록웰은 순수미술계의 이러한 평가에 대체로 동의했다. 그는 자신을 '화가'로 정의하지 않고, '일러스트레이터'라는 용어를 쓰다가 나중에는 '장르화가'라고 칭했다. 장르화가란 '대중의 화가'라는 뜻이다. 그의 『새터데이 이

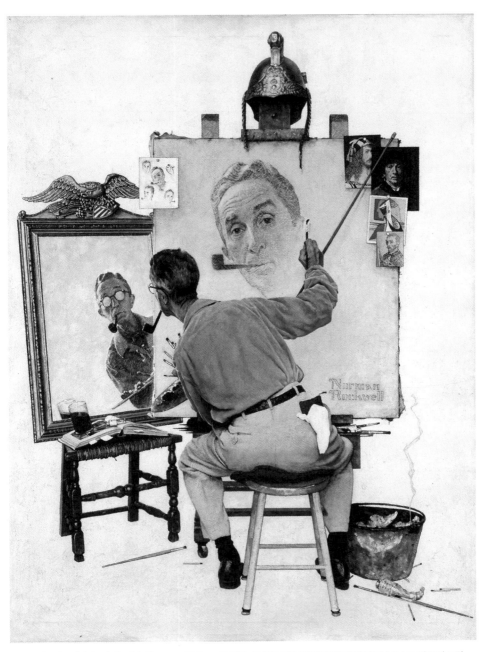

노먼 록웰, 「삼중 자화상」, 캔버스에 유채, 113.5×87.5cm, 1960년, 1960년 2월 13일자 『새터데이 이브닝 포스트』의 표지 그림.
노먼 록웰 가족 에이전시의 허락을 얻어 게재 © 1960 노먼록웰가족기업

브닝 포스트』 표지 그림에 등장하는 인물들은 미국의 평범한 중산층 또는 노동계급이었다. 록웰은 사진을 보고 그들의 모습을 그리곤 했다. 그의 묘사는 캐리커처에 가까웠다. 대부분은 따뜻한 캐리커처였고, 우스운 것도 많았지만 그래도 캐리커처인 것은 맞았다. 잡지 표지 그림을 그릴 때 그는 사진들을 아름다운 구도로 바꾸고, 빼어난 솜씨로 드로잉과 채색을 하고, 조금 우스운 농담이라든가 감상적인 순간들을 묘사하는 일에 실력을 아낌없이 쏟아부었다.

하지만 오늘날 미술계의 주류에서는 노먼 록웰의 작품을 점점 많이 인정하고 중요하게 간주하고 있다. 이런 경향은 지금보다 단순했던 시대에 대한 향수 때문이기도 하겠지만 록웰의 우수한 드로잉과 채색 실력, 구성 능력에 대한 순수한 찬사일 것이다.

록웰의 작품을 관통하는 화가로서의 실력과 선한 성품, 관대한 유머를 여실히 보여주는 작품이 1960년 2월 13일에 발표된 「삼중 자화상」이다. 이 작품은 이 책의 주제와도 잘 어울린다. 당신도 이 그림을 사랑할 수밖에 없다. 특히 한번이라도 자화상을 그려봤다면 더욱 이 그림을 좋아할 것이다.

「삼중 자화상」이라는 제목처럼 이 그림 안에는 자화상이 세 점이나 등장한다.* 첫번째 자화상은 등을 돌리고 앉아 자화상 그리기에 집중하는 화가 자신의 모습이다. 그는 당면한 과제에 집중하고 있으므로 자신이 우리에게 어떻게 보일지, 우리가 그를 어떻게 생각할지에 대해서는 전혀 신경 쓰지 않고 의

* 자세히 보면 록웰이 그림 속의 이젤에 유명한 화가들의 자화상으로 만든 엽서 몇 장을 고정해놓았다. 그중에는 반 고흐와 렘브란트의 자화상도 있다.

식하지도 않는다. 두번째 자화상은 거울에 비친 '진짜' 노먼 록웰의 모습이다. 거울 속의 그는 약간 수척하고 나이든 모습으로 파이프 담배를 입에 물고 있다. 대상을 관찰하고 그림을 어떻게 고칠지를 궁리하느라 안경알이 흐려져 있다. 세번째 자화상은 화가가 작업중인 커다란 캔버스 위의 밑그림이다. 캔버스 아래쪽 구석에 자기 이름을 미리 써놓았다는 데서 이 멋진 그림을 끝까지 완성하려는 의지를 읽어낼 수 있다. 그리고 세번째 자화상은 록웰이 이상화한 자신의 이미지로서 눈빛이 또렷하고, 젊음이 넘치고, 민첩하고 자신만만한 모습이다. 담배 파이프의 각도는 쾌활하고 무심해 보인다.

당신이 자화상을 그려본 적이 있다면 노먼 록웰의 그림에 담긴 것과 똑같은 경험을 해봤을 것이다. 우리 수강생들도 그런 경험을 많이 했다. 눈에 보이는 것을 그대로 그리는 사실주의와 남에게 보여주고 싶은 자신의 모습을 그리는 이상주의 사이에서 극심한 갈등을 겪으면서 좋은 그림을 그리려고 노력한다. 록웰의 「삼중 자화상」은 바로 이런 삼중의 도전을 훌륭하게 묘사한 작품이다.

미니멀 초상화 — 눈 미니어처

영국과 미국에서는 짧은 기간 동안 아주 이상하고 신비로운 초상이 유행했다. 1785년에 등장해서 1820년대에 갑자기 끝나버린 이 초상은 '초상화'를 제작하기 위해 앉아 있는 사람의 한쪽 눈만 그린 아주 조그만 그림이다. 이 초상은 '눈 미니어처eye miniatures'라고 불렸다. 그것은 딱 맞는 이름이었다. 눈 미

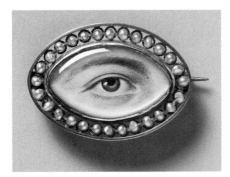

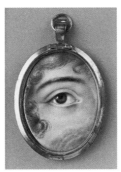

「오른쪽 눈 초상」, 상아에 수채, 1.3×2.2cm, 1800년경,
필라델피아미술관, 찰스 프랜시스 그리피스 부인이 L.
웹스터 폭스 박사를 추모하기 위해 1936년 선물함.
1936-6-3

「여성의 오른쪽 눈 초상」,
판지에 수채, 4.1×3cm,
1800년경, 필라델피아미술관.
호프 카슨 랜돌프, 존 B.
카슨과 앤나 햄튼 카슨이
그들의 어머니 햄튼 L. 카슨
여사를 추모하기 위해 1935년
선물함. 1935-17-4

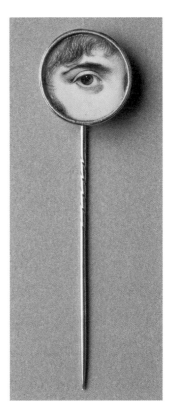

「오른쪽 눈 초상」, 상아에 수채, 지름
1.9cm, 1800년경, 필라델피아미술관.
호프 카슨 랜돌프, 존 B. 카슨과 앤나 햄튼
카슨이 그들의 어머니 햄튼 L. 카슨 여사를
추모하기 위해 1935년 선물함.
1935-17-13

니어처는 주로 상아에 그렸는데, 그림의 폭이 기껏해야 5~8
센티미터 정도로 작았고 일부는 길이나 폭이 2.5센티미터에
불과했다. 이 작은 상아 바탕에 한쪽 눈으로만 이뤄진 초상화
를 그려넣었다. 보통은 '초상화' 제작을 위해 앉아 있는 사람
의 오른쪽 눈을 그렸지만 가끔 왼쪽 눈을 그리기도 했고, 드
물게는 양쪽 눈을 다 그린 작품도 있었다. 대부분 여성의 눈
이었지만 남성의 눈도 제법 있었다. 눈을 그릴 때는 보통 눈썹
과 속눈썹도 함께 그렸고, 때로는 머리카락 한 줌이나 코의 일
부를 그려넣기도 했지만 그 눈의 주인이 누구인지 알아볼 정
도로 넓은 범위를 그리지는 않았다. 1790년대 말에는 유럽과
영국의 미니어처 초상화가들이 미국으로 많이 건너가서 작은
눈 초상에 기꺼이 돈을 지불할 고객을 찾았다.
한쪽 눈을 그린 초상과 소품은 대개 보석 테두리를 둘러 사

랑 또는 애도의 기념품으로 사용했다. 그 시대의 진정 낭만적인 풍습에 따르면 눈 미니어처는 종종 비밀스러운 연애의 표식이었다. 사람들은 눈 미니어처를 가방에 넣어 다니면서 사랑하는 사람의 모습을 자주 꺼내 보곤 했다. 오늘날 눈 미니어처에는 '연인들의 눈'이라는 별명이 붙어 있다. 내 생각에 이런 별명은 이 작은 그림을 너무 하찮게 평가하는 것처럼 느껴진다. 나는 눈 미니어처를 진지한 초상 예술의 한 형태로 간주한다. 거의 항상 우세한 오른쪽 눈을 그렸지만 때때로 왼쪽 눈을 그렸다는 사실은 전체 인구의 눈 편향 비율과 일치한다. 내가 보기에 눈 미니어처의 가장 흥미로운 측면은 한쪽 눈이 사람 전체를 대표하는 부위로 제시된다는 점이다. 눈 미니어처 속의 눈은 별다른 감정을 드러내지 않는다. 기쁨도 슬픔도 없다. 눈 미니어처 속의 눈은 "나 여기 있어요. 당신을 생각하고 있어요"라든가 "당신을 보고 싶어요"라고 말하는 것만 같다.

눈 미니어처는 놀랄 만큼 사실적이면서도 신비로운 최면 효

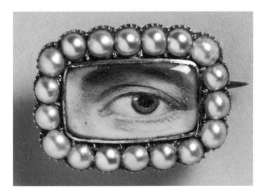

「왼쪽 눈 초상」 상아에 수채, 0.6×1.3cm, 1800년경, 필라델피아미술관, 호프 카슨 랜돌프, 존 B. 카슨과 애나 햄튼 카슨이 그들의 어머니 햄튼 L. 카슨 여사를 추모하기 위해 1935년 선물함. 1935-17-14

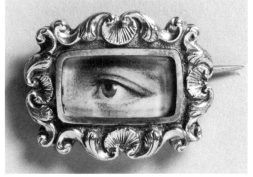

「왼쪽 눈 초상」 상아에 수채, 0.6×1.3cm, 1800년경, 필라델피아미술관, 찰스 프랜시스 그리피스 부인이 L. 웹스터 폭스 박사를 추모하기 위해 1936년 선물함. 1936-6-8

과를 지니고 있다. 눈 미니어처를 그렸던 초상화가들은 정말로 실력이 우수한 사람들이었고, 그래서인지 눈 미니어처는 강박에 가까울 정도로 수준이 높다.

눈 미니어처 자화상 그리기 연습

독자 여러분도 시험 삼아 자신의 눈 미니어처 그림을 그리며 자화상의 첫걸음을 떼보면 어떨까? 조금 두꺼운 도화지 또는 경량 마분지, 2B 또는 4B 연필(취향에 따라 색연필을 함께 사용하거나 색연필로 대체해도 좋다)과 지우개 등 최소한의 도구만 있으면 된다. 모두 문구점이나 온라인 미술용품 상점에서 구입할 수 있는 재료들이다. 원 그리기를 돕는 작은 각도기가 있으면 좋지만 필수는 아니다.

첫 단계는 도화지 또는 마분지에 틀을 그리는 것이다. 틀은 원 모양일 수도 있고, 타원이나 정사각형, 직사각형 등 당신이 원하는 어떤 모양이든 가능하다. 틀의 크기는 최대 가로 9센티미터, 세로 6.5센티미터 정도가 좋지만 크기도 당신의 선택에 맡긴다. 원 모양 틀을 그리고 싶다면 적당한 크기의 물컵이나 와인 잔을 대고 그려도 된다.

타원형 틀은 다음과 같은 방법을 사용하면 아주 정확하지는 않아도 간단하게 그릴 수 있다.

1. 자 또는 모서리가 반듯한 물건을 사용해 종이에 길이 10센티미터쯤 되는 직선을 수평으로 그린다.

2. 그 직선 위에 연필로 점을 두 개 찍는다. 점과 점 사이 간격은 3센

티미터 정도로 한다.

3. 직경이 3.5센티미터 정도인 작은 유리잔이나 병뚜껑을 준비한다. 각도기를 활용해도 좋다.

4. 작은 유리컵, 병뚜껑, 또는 각도기의 중심을 선 위의 점 하나와 일치시킨다. 연필을 유리잔에 대고 오른쪽 절반을 그린다(오른쪽 그림 참조).

5. 유리잔의 중심을 다른 점과 일치시킨 후 왼쪽 절반을 따라 그린다.

6. 손과 눈에 의지해 두 반원을 연결해서 타원형 틀을 완성한다.

다음 단계로, 손거울을 들여다보며 오른쪽 눈과 왼쪽 눈 중 어느 쪽을 눈 미니어처의 모델로 삼을지 정한다. 의미심장하게도, 그리고 아마도 예상한 바와 같이 거의 모든 사람은 우세한 눈을 선택한다. 그 눈은 왼쪽일 수도 있고 오른쪽일 수도 있다. 옛사람들의 눈 미니어처도 대부분 모델의 오른쪽 눈인 것을 보면 우세한 눈을 그린 것 같다. 우세한 눈을 선택하게 되는 이유를 정확히 말하기는 어렵지만, 나 역시 이 연습을 했을 때 직관적으로 우세한 눈을 선택했다. 덜 우세한 눈을 그리려고 하면 어쩐지 부적절하게 느껴진다.

어느 쪽 눈을 그릴지 정했으면 드로잉을 시작하라. 다음과 같은 순서로 그리기를 권한다.

그림_베티 에드워즈

1. 당신의 눈을 거울에 비춰 보면서 흰자의 형태를 그린다. 이때 위아래 눈꺼풀의 가장자리를 그리기보다는 눈동자의 모양을 음성적 공간으로서 그린다.* 그러면 눈꺼풀 가장자리의 곡선이 정확하게 만들어진다.

2. 홍채를 둘러싼 흰자의 형태를 음성적 공간으로 그린다. 이렇게 하면 홍채의 모양과 위치가 저절로 표현된다.

3. 홍채의 색깔 있는 부분의 형태를 그린다. 이렇게 하면 홍채 한가운데 위치한 동공의 형태와 위치가 잡힌다.

4. 위쪽 눈꺼풀의 주름을 표현하기 위해 주름과 위쪽 눈꺼풀 가장자리 사이의 형태를 그린다.

5. 눈썹을 그리기 위해 위쪽 눈꺼풀 주름과 눈썹 사이 공간의 형태를 그린다.

6. 속눈썹, 눈썹, 눈 안쪽의 가장자리 등의 세부를 그려넣어 드로잉을 완성한다.

속눈썹이 위쪽 눈꺼풀에서 아래쪽으로 내려왔다가(항상은 아니고 대부분) 곡선을 이루며 위로 올라가는 모양을 관찰하라. 이것은 중요한 디테일이다. 그리고 아래쪽 속눈썹은 아래 눈꺼풀에서 위로 올라가다가 보통은 아래쪽으로 휘어진다. 이런 디테일을 잘 그리면 눈꺼풀 가장자리가 부드럽게 표현된다.

그리고 그림을 그릴 때 어떤 빛을 사용하느냐에 따라 눈의 홍채/동공에 작은 하이라이트가 생길 수도 있다. 이것은 앞에서 소개한 눈 미니어처 초상에서도 발견되는 중요한 디테일

그림_베티 에드워즈

* 음성적 공간을 표현하는 요령은 5장을 참조하라.

이다. 당신은 미리 계획을 세워 홍채와 동공을 그릴 때 작은
하이라이트 부분만 흰 종이 그대로 남겨둘 수도 있고, 홍채와
동공을 그린 후에 작은 칼이나 면도날로 지우개 조각의 끝부
분을 뾰족하게 다듬어서 하이라이트 부분을 살짝 지워낼 수
도 있다. 당신이 필요하다고 느끼는 디테일이나 '음영'을 추가
하고 틀을 그려넣으면 그림이 완성된다.

　당신만의 '눈 미니어처' 그림의 완성을 축하한다! 완전한
초상화는 아니지만 그것은 당신의 '눈'이고 당신의 '시선'이
며 당신의 정체성을 매력적으로 드러내는 그림이다. 눈 미니
어처가 대단히 매력적이라는 점은 당신도 인정할 것이다. 하
네커 흐로텐부르가 2012년에 출간한 눈 미니어처에 관한 책
인『소중한 시선―18세기 후반 눈 미니어처에서의 친밀한
시각Treasuring the Gaze: Intimate Vision in Late Eighteenth-Century Eye
Miniatures』에는 다음과 같은 설명이 나온다.

그림_브라이언 보메이슬러

"눈 미니어처는 초상화의 본질을 확실하게 보여준다. 그것은 당신을 바라보는 행위이자, 당신을 한 장의 그림에 집어넣을 수 있다는 가능성이다."

우세한 눈으로
그리기

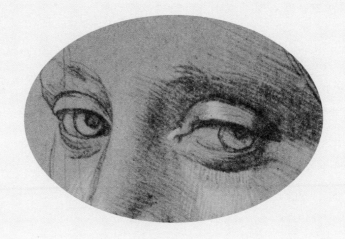

**Drawing Some
Conclusions**

○　　　　　　　　　『오른쪽 두뇌로 그림 그리기』
는 학교교육이 우리 아이들의 정신을 언어와 숫자와 좌뇌적
인 세계에 종속시키는 환경에서 그림 그리기가 정신의 다른
부분을 일깨우는 데 도움이 된다는 발견에 관한 책이었다.
『보는 눈 키우는 법』은 이런 발견의 범위를 넓혀 양쪽 눈의 차
이에 관해, 그리고 그 차이가 시지각 기술과 그리기 기술에 미
치는 영향에 관해 이야기한다.

　시각적이고 지각적이고 관계를 좋아하는 우뇌의 빗장을 푸
는 열쇠 중 하나는 모든 종류의 예술과 그것의 다양한 변주
다. 시각예술(채색화, 드로잉, 조각, 사진), 음악예술(춤도 포함
된다), 공연예술, 그리고 문학은 우뇌를 활성화한다. 나는 평
생 시각예술 전반을 가르쳤고 특히 드로잉을 집중적으로 가
르쳤다. 나의 전문 분야에서는 초상과 자화상이 핵심인데, 이
러한 주제를 가르치다가 우연히 이 책의 주제인 중요한 개별
적 특징을 발견했다. 눈 편향, 또는 '눈잡이'가 그것이다. 놀랍
게도 눈 편향은 우리 모두가 가지고 있는 특징이지만 잘 알려
져 있지 않다. 내가 2장에서 소개한 소수의 전문가 집단은 예
외다. 취미로 양궁을 즐기는 사람, 사격선수, 그리고 '겨냥'이
필요한 운동을 하는 사람, 그리고 2000년 무렵부터 눈 편향을
적극적으로 연구한 소수의 과학자 집단만이 이에 관해 알고
있다.

우세한 눈과 그 의미
　초상에서 눈은 아주 중요하다. 어쩌면 가장 중요한 부분일

수도 있다. 앞의 여러 장에서 알아본 대로 초상의 효과와 의미는 눈을 어떻게 표현하느냐에 따라 달라지곤 한다. 초상이나 자화상이 모델의 우세한 눈과 덜 우세한 눈을 자연스럽게 드러내기 위해서는 자세한 관찰이 요구된다. 이 책에 실린 초상과 자화상 작품들을 바라보고 있노라면 다음과 같은 질문들이 떠오른다. 눈 편향은 모델의 성격이나 정신적 특성과 관련해서 어떤 의미를 가지고 있는가? 눈 편향이 어떤 의미를 전달한다고 해석할 수 있는가?

이런 질문들에 관해 뭔가를 알아내고 가능하면 답도 찾아보기 위해 손 편향에 관해 한번 생각해보자. 손 편향은 눈의 편향과는 달리 초상화에 명백하게 드러나지는 않지만, 눈 편향과 손 편향은 모두 사람의 뇌 구조와 좌뇌-우뇌의 차이가 겉으로 드러난 것이다. 과학자들은 손 편향에 관해, 그리고 손 편향이 사람의 성격 및 정신적 특성과 어떤 관련이 있는지에 관해 아주 많은 연구를 해왔다.

평범한 관찰자인 우리 같은 사람도 손 편향, 특히 왼손잡이에는 어떤 의미가 있다는 것을 느낀다. 그리고 그 의미가 무엇인지 확실히 모르는데도 오랜 세월 동안 갖가지 추측이 있었고 그 대부분은 부정적인 추측이었다. 예컨대 라틴어로 왼손을 가리키는 단어는 오늘날에까지도 의료 현장에서 사용되는 '시니스트라sinistra'인데, 이 단어를 영어로 옮기면 '시니스터(사악한, 나쁜)'가 된다. 반면 라틴어로 오른손을 뜻하는 '덱스터dexter'는 긍정적인 뜻을 지닌 '덱스터러스(능숙한, 솜씨 좋은)'로 진화했다. 그리고 과거에는 부모와 교사들이 왼손잡이인 아이들에게 타고난 손 편향을 바꿔서 사회적으로 인정받

는 오른손잡이가 되라고 강요했다. 다행히 오늘날에는 이런 경향이 거의 사라졌다.

왼쪽 눈 편향에 대해서는 이런 식의 부정적인 시각이 없었다. 왼눈잡이는 왼손잡이만큼 눈에 잘 띄지 않기 때문일 것이다. 아니면 왼눈잡이가 왼손잡이보다 흔하기 때문일 수도 있다. 앞에서 설명한 수치를 다시 떠올려보라. 전체 인구의 90퍼센트는 오른손잡이고 10퍼센트가 왼손잡이다. 눈 편향에 관해 이야기하자면 전체 인구의 65퍼센트는 오른쪽 눈이 우세하고 34퍼센트는 왼쪽 눈이 우세하며 1퍼센트는 양쪽 눈이 똑같이 우세하다.

왼손잡이인 사람들의 특징

왼손잡이는 수십 년 동안 과학의 연구 주제였다. 연구자들은 왼손잡이인 사람들의 특징에 관해 어떤 결론에 도달했을까? 간단히 말하자면 일반적으로 왼손잡이인 사람들은 서로 다른 사물들 또는 개념들을 연결하는 직관력과 창의력이 뛰어나다고 판명됐다. 왼손잡이들은 복싱, 테니스, 골프와 같은 몇몇 운동에서 오른손잡이들보다 더 나은 실력을 보여준다. 그리고 왼손잡이인 사람들은 다양한 사고에 능하다. 즉 그들은 어떤 질문이나 문제에 복수의 해결책을 제시할 줄 안다. 여기까지는 긍정적인 측면이다(이런 문제에는 항상 '긍정적 측면'과 '부정적 측면'을 함께 이야기한다). 왼손잡이인 사람들의 약점은 어떤 프로젝트를 계획해서 완성을 향해 한 걸음씩 나아가는 일에는 서툴다는 것이다. 즉 그들은 앞으로 나아가는 동안에도 끊임없이 새로운 아이디어와 더 나은 해결책에 주의

를 빼앗기기 때문에 일을 끝까지 해내기가 어렵다.

오른손잡이+오른눈잡이인 사람들

오른손잡이인 동시에 오른눈잡이인 사람들은 어떨까? 수가 가장 많은 이 집단은 말한 것과 눈에 보이는 것이 일치하는 경험을 많이 할 것이다. 짐작건대 오른손잡이인 동시에 오른눈잡이인 사람들은 계획을 세우고 미리 계획한 단계들을 밟아서 결과물을 얻어내는 데 능할 것이고, 계획한 일을 마칠 때까지 다른 관심사나 뜻밖의 새로운 아이디어에 주의를 빼앗기지 않을 것이다. 하지만 그러다가 계획과 다른 뜻밖의 결과를 얻기도 한다. 말하자면 이들은 "도중에 일이 잘못되고 있었는데 못 보셨나요?"라는 반박을 당하곤 한다. 앞에서도 설명했지만 앞으로 연구가 진전되면 이런 뇌 구조를 가진 사람들의 강점과 약점에 관해 더 많은 것이 밝혀질 것이다. 좌뇌와 우뇌의 의견이 너무 많이 일치할 경우 새로 입력되는 정보에 신경 쓰지 않거나 결론에 이르는 다른 길을 놓칠 가능성이 있다는 것이 나의 추측이다.

오른손잡이+왼눈잡이인 사람들

나는 오른손잡이면서 왼쪽 눈이 우세한 사람들에게 눈 편향이 어떤 영향을 끼치는지도 궁금하다. 앞에서도 말했지만 이런 조합에도 긍정적 측면과 부정적 측면이 있을 것이다. 긍정적 측면으로는 오른손잡이면서 왼눈잡이인 사람들은 현실을 잘 파악하고 앞으로 나아가는 최선의 길을 볼 수 있다는 점이 있다. 우뇌/왼쪽 눈은 좌뇌가 언어적 기능을 수행하는 것

을 지켜보게 되는데, 솔직히 말해서 좌뇌가 처리하는 언어에는 사실에 부합하지 않는 기대와 과장도 포함된다. 그럴 때 우세한 왼쪽 눈은 눈썹을 아래로 향하게 하거나 불쾌하다는 표정을 지어서 부인과 부정의 의사를 비언어적으로 표현한다. 문제는 강력한 좌뇌가 비언어적이고 시각적인 친구인 우뇌에 반응을 하느냐 마느냐다.

희소한 사례 — 왼손잡이+왼눈잡이인 사람들

왼손잡이인 동시에 왼쪽 눈이 우세한 사람들은 드물다. 이 집단을 연구하려는 학자들은 실험군을 만들기에 충분한 인원을 모집하는 데 어려움을 겪을 것이다. 나의 이해가 깊진 않지만 이 집단에 속하는 사람들은 반드시 언어적 논리 또는 이성과 관련이 없더라도 매우 창의적이고 진보적인 사고를 요구하는 수학이나 양자물리학 같은 분야에서 활동할 가능성이 높다는 추측을 해본다. 이런 사람들의 약점은 현대사회의 일상생활에 쉽게 적응하지 못할 수도 있다는 것이다.

혼합 편향 — 막스 형제

이런 논의를 하다보니 1930년대부터 1950년대까지 미국의 코미디 영화에서 활약했던 막스 형제가 생각난다. 막스 형제 자체를 좌뇌와 우뇌에 비유할 수도 있겠다. 그루초 막스는 좌뇌를 대표한다. 그는 쉴 새 없이 말을 쏟아내고, 잘난 척을 많이 하고, 경쟁의식이 강하며, 과장이 심한 편이다. 하포 막스는 우뇌의 특징을 완벽하게 보여준다. 그는 유쾌하고 선량하지만 아주 과묵해서 말로 무엇을 표현하기보다는 감탄사나

막스 형제, 왼쪽부터 하포, 치코,
그루초이다.

휘파람을 이용해 대화에 참여하곤 한다. 하지만 하포는 막스
형제가 끊임없이 직면하는 문제들에 대해 실행 가능성이 눈
에 보이는 실질적인 해결책을 말없이 제시한다.

　셋째인 치코는 예리한 관찰력을 가진 사람으로 그루초와 하
포를 연결하는 다리 역할을 한다. 입담이 좋은 공모자이자 훌
륭한 사기꾼인 그는 항상 승리의 방도를 찾으려 한다. 치코의
유명한 대사는 지금 하고 있는 이야기에 잘 어울린다. "당신은
누구를 믿으시겠습니까? 저입니까, 당신의 거짓말하는 눈입
니까?"

양쪽 눈이 똑같이 우세한 사람들

　마지막으로 양쪽 눈이 정확히 대칭을 이루는 특별한 경우
를 보자. 이런 사람들은 전체 성인의 1퍼센트밖에 안 된다. 대
칭적인 눈은 '순수하고, 개방적이고, 상대를 신뢰하고, 믿음
직하고, 꾸밈없는'과 같이 긍정적으로 묘사된다. 소수의견이

겠지만 나는 완전한 대칭을 이루는 눈은 조금 무섭다고 생각한다. 이런 경우에는 현실을 확인하는 과정이 없으므로 좌뇌가 모든 것을 지배하고 우뇌에게는 좌뇌의 지각과 신념(언어로 표현된)이 정확하니 그것만 받아들여야 한다고 설득한다. 아니면 역으로 시각적이고 지각적인 우뇌가 좌뇌를 설득해서 눈에 보이는 현실을 언어로 확인하거나 논리적으로 분석하지 않도록 만들지도 모른다. 좌뇌와 우뇌 어느 쪽에서도 다툼이 없고, 왼쪽 눈/오른쪽 뇌는 현실 직시를 하지 않는다. 어쩌면 우뇌는 치코 막스의 다음과 같은 요구에 굴복할지도 모른다. "당신은 누구를 믿으시겠습니까? 저입니까, 당신의 거짓말하는 눈입니까?"

인터넷에서 남성만을 대상으로 수행된 한 조사*에서는 '가장 아름다운 눈을 가진 여성'은 양쪽 눈이 완벽한 대칭이어야 한다는 결과가 나왔다. 남성들이 진짜로 원하는 것은 유순한 여성인 모양이다.

*「이 얼굴이 세상에서 가장 아름다운가?」, 『텔레그래프』 2015년 3월 30일자. https://www.telegraph.co.uk/news/11502572/Are-these-the-most-beautiful-faces-in-the-world.html

요약

그저 얼굴을 들여다보며 어떤 의미를 찾으려고 하는 사람들에게 이 모든 설명이 무슨 의미일까? 내 생각에는 이런 배경 지식을 가지고 있으면 조금 유리해지는 것 같다. 우선 눈 편향의 차이를 눈여겨보면 무엇보다 대화중에 우세한 눈을 판별해서 그 눈과 소통할 수 있다. 다음으로 상대와의 관계가 가벼운 만남 이상일 때, 우세한 눈과 덜 우세한 눈의 여러 패턴을 알고 있으면 다른 사람의 진정한 자아를 적어도 일부는 들여다볼 수 있다.

눈 편향은 나이가 들수록 뚜렷하게 드러난다. 그래서 중장년인 사람의 얼굴은 젊은 사람들의 얼굴보다 판별하기가 쉽다. 눈썹의 위치(눈썹이 얼굴 중앙선에 가까워져 있는지, 또는 중

앙선에서 멀어져 있는지)는 그 사람의 우세한 눈을 판별하는 데 도움이 되는데, 이 단서는 나이가 들수록 뚜렷해진다. 눈꺼풀은 더 넓어질 수도 있고 좁아질 수도 있으며, 눈썹 사이의 주름은 더 깊어져서 우세한 눈을 가리키는 화살표와 흡사한 표지가 된다.

레오나르도의 천사

미술의 역사에서 우세한 눈을 확실히 보여주는 예로 레오나르도 다빈치의 '천사' 드로잉이 있다. 이 훌륭한 작품은 「암굴의 성모」를 그리기 위한 습작이었다.

레오나르도 다빈치의 '천사'는 『오른쪽 두뇌로 그림 그리기』 2012년판의 표지에 실린 그림이다. 당시 나는 그 드로잉을 표지 그림으로 결정하면서도 눈 편향에 대해서는 생각하지 않았다. 미술대학 학생 시절 그 드로잉을 처음 본 순간부터 흠뻑 빠졌지만, 천사의 양쪽 눈이 다르게 그려진 것이 약간 의아하다는 생각을 했다. 가까운 눈(천사의 왼쪽 눈)은 꿈꾸는 듯한 표정으로 마치 녹아내릴 것처럼 부드럽게 그려진 반면, 조금 더 거칠게 그려진 왼쪽 눈(천사의 오른쪽 눈)은 강렬하고 솔직한 표정으로 나와 당신, 즉 관람자를 똑바로 바라보고 있다. 이제 보니 레오나르도는 직관적으로 볼 줄 아는 사람이었고 천사의 오른쪽 눈을 우세한 눈으로 그렸던 것이다. 천사의 오른쪽 눈은 왼쪽 눈만큼 부드럽고 상냥하지는 않지만 초롱초롱하고 훨씬 도전적이다. 따라서 천사는 다차원적이고 복합적인 존재로 그려졌다.

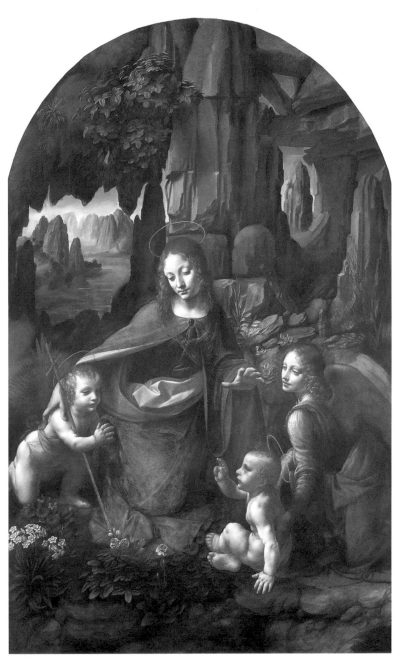

레오나르도 다빈치, 「암굴의 성모」 캔버스에 유채, 199×122cm, 1482~86년,
루브르박물관, 파리

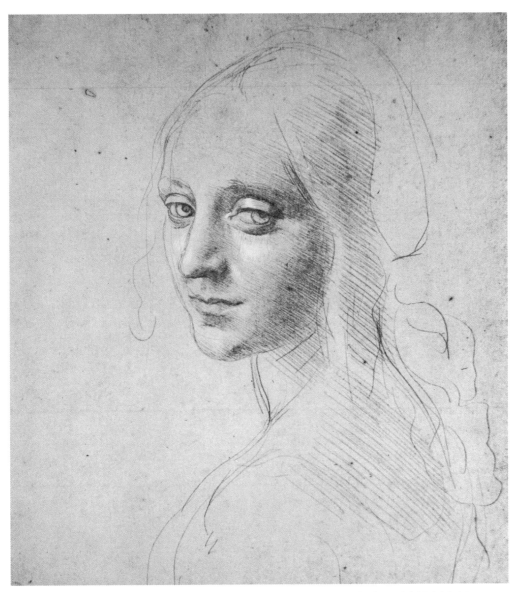

미술사학자 케네스 클라크 경은 이 드로잉에 대해 "내가 보기에는
세상에서 가장 아름다운 드로잉 중 하나"라고 평했다.

레오나르도 다빈치, 「여자의 머리」
(또는 「천사」「암굴의 성모」 습작), 종이에
은필, 18.1×15.9cm, 1483~85년.
왕립도서관, 토리노

마지막 드로잉 연습

이 책의 마지막 장에서는 레오나르도의 탁월한 드로잉 습작을 활용해 연습해보면 좋을 것 같다. 이제부터 세계에서 가장 유명하고 가장 사랑받는 드로잉 중 하나를 견본 삼아 특별한 연습을 해보자. 이 연습은 미술의 역사를 통틀어 가장 위대한 드로잉 중 하나로 꼽히는 작품에 실례를 범하는 것처럼 보일 수도 있다.

하지만 걱정 말고 일단 해보자.

우리는 천사의 두 눈만 그릴 것이다. 아래 그림처럼 나는 이 드로잉의 일부를 길게 잘라내 눈만 보이도록 했다. 그리고 이 그림의 위아래를 뒤집었다. 이미지를 똑바로 보기 위해 책을 180도 돌리고 싶더라도 최대한 자제하라.

1. 흰 종이 한 장을 세로로 길게 놓고 자 또는 모서리가 반듯한 물체를 사용해서 종이 끝부터 끝까지 수평선 두 개를 연하게 그린다. 두 수평선의 간격은 4.5센티미터로 한다.
2. 종이의 양쪽 가장자리에서 약 1.25센티미터 위치에 직사각형의 가장자리를 그린다. 이것이 당신의 드로잉을 담을 액자 또는 틀이 된다.

그림_브라이언 보메이슬러

138

3. 그림을 180도 돌리지 않고 천사의 뺨 가장자리가 틀의 위쪽 모서리와 교차하는 지점을 찾아라(위 모서리의 3분의 1보다 조금 더 위쪽일 것이다). 뺨과 이마의 윤곽선을 그린다.

4. 오른쪽 눈 아래의 모양을 그린다. 다음으로는 뺨의 가장자리와 코의 가장자리 사이를 그린다.

5. 코의 가장자리를 그린다. 코 가장자리의 각도와 눈 밑의 곡선에 주목한다.

6. 오른쪽 눈의 위아래 눈꺼풀의 모양을 그린다.

7. 눈의 흰자 모양을 보면서 그 모양을 그린다. 그러면 홍채의 모양도 잡힌다.

8. 홍채의 모양을 보면서 동공을 그린다. 동공에 작은 하이라이트를 남겨두는 것을 잊지 말라.

9. 눈꺼풀 위아래 주름의 경계선을 그린다.

10. 다음으로 이미 그린 오른쪽 눈의 폭과 비교할 때 반대쪽 눈의 안쪽 끝부분까지의 거리가 얼마나 되는지를 주의하여 따져본다. (1 대 1보다 약간 작다.)

11. 오른쪽 눈의 폭과 왼쪽 눈의 폭을 비교하라. 1 대 1.33 정도의 비율이 나올 것이다. 눈의 각도에 주목하라. 양쪽 눈의 안쪽 눈꼬리를 따라 선을 긋는다면 그 선은 오른쪽으로 갈수록 내려가야 한다.

12. 왼쪽 눈을 그린다. 우선 위아래 눈꺼풀 사이의 모양을 음성적 공간으로 그린다(왼쪽 눈의 안쪽 가장자리에서 바깥쪽 가장자리를 향해 선을 그리면 수평선이 된다는 점에 유의하라). 다음으로 눈 흰자의 음성적 공간을 보면서 그린다. 그러면 홍채의 바깥쪽 윤곽선이 잡힌다. 홍채의 형태를 잡은 후 동공으로 넘어간다.

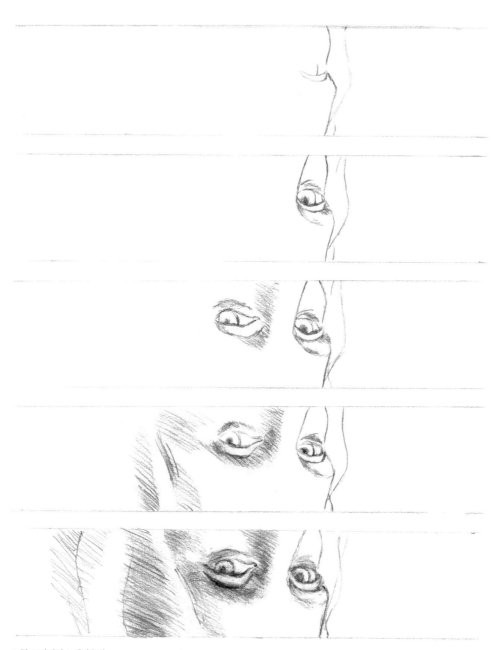

그림_브라이언 보메이슬러

동공에 작은 흰 점을 남겨두는 것을 잊지 말라.

13. 다음으로 위쪽 눈꺼풀의 주름을 그려넣는다. 그러면 위쪽 눈꺼풀의 모양이 잡힌다. 아래쪽 눈꺼풀 밑에도 주름을 연하게 그린다.

14. 눈의 위쪽과 눈 주변, 그리고 코 옆에 음영을 넣는다. 연필로 가볍게 크로스해칭으로 음영을 표현한 후 손가락이나 티슈로 살짝 문지른다.

15. 눈 왼쪽에 크로스해칭한 부분을 살펴본다. 오른손잡이들은 대부분 이 부분을 똑같이 따라하기 어렵다. 레오나르도가 왼손잡이였기 때문에 그의 해칭이 오른손잡이들에게는 '잘못된 방향'이기 때문이다. 만약 당신이 오른손잡이라면 오른손으로 해칭하기 쉽도록 그림을 돌려도 무방하다.

자, 이제 당신의 드로잉을 180도 돌려보라. 마지막 드로잉 연습을 마친 것을 축하한다! 당신은 세상에서 가장 아름다운 드로잉 작품인 레오나르도 다빈치 '천사'의 가장 중요한 부분을 재현했다. 만약 당신의 드로잉이 미흡해 보인다면 당신이 세계에서 가장 위대한 화가들 중 하나의 드로잉을 보고 연습했다는 사실을 상기하라. 만약 당신의 드로잉이 원작과 조금이라도 비슷하다면 상당히 큰 성과라고 할 수 있다.

결론

앞으로 연구를 통해 눈 편향이 개개인의 성격이나 사고방식과 어떤 관련이 있는지 밝혀질 수도 있고 밝혀지지 않을 수도

있다. 내가 관찰한 바로는 왼손잡이에 대해서는 수백 년 동안 관찰과 연구가 이뤄졌지만 그 의미에 대해 확실한 합의가 이뤄지지는 못했다. 그럼에도 불구하고 나는 눈 편향에 대해 알아두는 것이 개인에게 가치 있는 일이며 사적인 인간관계에도 도움이 되리라고 믿는다. 양쪽 눈의 차이를 알고 있으면 사물을 보고, 이해하고, 초상화와 자화상을 그리는 일에 확실히 도움이 된다.

유년기의 교육에서 그리기를 배우는 것이 장기적으로 어떤 효과가 있는지는 아직 밝혀지지 않았고 검증되지도 않았다. 불행히도 미국의 공립학교에서는 미술 교과가 서서히 사라져가고 있기 때문에 앞으로도 그 효과를 알 길이 없을지도 모른다. 특히 교육 학술지에서 '재료 다루기'라고 언급되는 손쉬운 미술 활동을 선호하는 경향 때문에 드로잉은 특히 기피되고 있다.

하지만 아이들은 누구나 그림을 그린다. 대개 아이들은 자신들의 생각을 형상화하기 위해 즐겁게 독특한 상징들을 개발하고, 그 그림들은 선사시대 조상들이 그들이 지각한 것을 그림이라는 수단으로 기록했던 열정을 상기시킨다. 어쩌면 당신도 어린 시절에 그렸던 특정 그림을 기억할지도 모른다. 문제는 아이들이 8~9세쯤 되어서 유아기의 상징적 드로잉에서 벗어나 '진짜같이' 보이는 그림을 그리고 싶어할 때 시작된다. 적절한 지침만 주면 이 연령대 아이들은 그리기를 정말 잘 배울 수 있다. 또 그리기를 다른 과목에 융합시켜 그 과목들을 더 시각적이고 더 흥미롭게 만들고, 무엇보다 학습에 관여하는 양쪽 뇌를 다 사용함으로써 학습 내용을 더 잘 기억할 수도

있다. 만약 아이들이 적절한 지도를 받지 못해 '진짜 같은 그림'에 관한 열정을 충족하지 못한다면 그들은 그리기를 영영 포기하고 "그림은 전혀 못 그려요" 또는 "그림에는 소질이 없어요"라고 선언하는 어른이 되고 만다.

하지만 다행히도 그리기는 연령과 무관하게 언제든, 어떤 환경에서든 배울 수 있다. 그리기를 배우는 데는 별다른 조건이 필요하지 않다. 특별한 도구도, 특별한 신체 조건도, 연령 제한도 없다. 그리기를 배울 때 필요한 재료는 간단하다. 종이 몇 장, 연필 한 자루, 지우개 한 개면 된다. 이 책에 수록된 훈련은 평생 흥미를 가지고 두 눈으로 보고 그리기 위한 출발점에 지나지 않는다.* 시간이 흐르면 당신의 그림은 자기 자신의 모습을 보여주기 시작할 것이다. 당신만의 그림 스타일, 주제에 관한 당신의 선택, 당신의 양쪽 뇌의 활동이 당신에게도 보이고 다른 사람들에게도 드러난다.

그리기를 배우는 일의 가장 큰 이점은 드로잉에 몰두하면서 보내는 시간에 치료적 효과가 있다는 것이다. 당신이 그림을 그리는 동안 정신은 '그리기' 상태로 전환되고 언어를 담당하는 뇌는 조용해진다. 그리기를 마치면 당신은 상쾌하게 충전된 기분으로 평상시와 같은 '언어 상태'로 돌아간다.

이것은 그리기의 위대한 선물 중 하나다. 또 그리기를 배우면 '그냥 바라보기'가 아니라 잘 보기의 가치를 알게 된다. 중요한 선물은 또 있다. 그리기를 배우면 우세한 눈과 우세한 좌뇌에만 치우치지 않고 우뇌의 중요한 능력에도 주의를 돌리

* 드로잉의 기술과 연습 방법을 더 자세히 알고 싶다면 『오른쪽 두뇌로 그림 그리기』(나무숲, 2015)를 참조하라.

게 된다. 우뇌는 '지금 일어나는 일을 볼' 수 있으며, 시각적으로 인지한 내용을 좌뇌로 전달한다.

그래서 이 책의 제목[원제는 '우세한 눈으로 그림 그리기'이다]은 이중적인 의미를 담고 있다. 내가 독자에게 '우세한 눈으로 그림을 그리라'고 당부하는 첫번째 이유는, 우세한 눈은 눈으로 본 것을 단어들과 연결하는 능력과 언어적 소통을 감독하는 능력이 뛰어나기 때문이다. 하지만 내가 독자에게 우세한 눈으로 그림을 그리라고 권하는 두번째 이유는 비언어적·시각적인 우뇌를 사고와 문제해결에 참여시키기 위해서다. 이것은 자기 자신의 뇌에 대한 일정한 통제력을 획득하는 일이며, 그리기를 배우는 일의 부수적인 이점이다. 이런 이야기를 하자니 내가 다수의 청중을 대상으로 '우뇌/좌뇌'에 관한 강연을 했던 일이 생각난다. 종종 이런 농담을 했다. "그리기를 배운다는 것은 뇌를 통제하는 법을 배우는 일이기도 합니다. 하지만 슬프게도 저의 뇌는 통제를 벗어날 때가 많아요." 이 말은 어김없이 청중들 속에서 쓸쓸한 웃음의 파장을 일으킨다. 나는 그 웃음을 청중들의 뇌 역시 때때로 통제를 벗어난다는 뜻으로 해석했다.

그때와 마찬가지로 지금도 대부분의 사람들이 종종 뇌를 통제하지 못한다고 생각한다. 우리의 뇌는 멋대로 움직이곤 한다. 이 아이디어가 저 아이디어로 꼬리를 물고 이어진다. 우리 모두 뇌를 책임지고 관리해서 더 잘 통제해야 한다. 그리기를 배우려면 좌뇌가 언어적 지시를 처리한 다음에 단어도 시간의 흐름도 없는 우뇌의 그리기 상태로 진입하기 위해 의도적으로 잠시 언어를 멀리해야 한다. 이런 상태는 매우 유쾌하

며 확실히 스트레스를 줄여준다. 어쩌면 언어적인 좌뇌는 당신이 '저쪽에' 너무 오래 있으면 혹시 당신이 돌아오지 않을까 봐 걱정할 수도 있다. 하지만 그런 걱정은 안 해도 된다. 우뇌로 드로잉을 하는 상태는 극도로 취약하다. 누군가가 "그림은 잘 되어가고 있어?"라고 묻기만 해도 그 상태는 끝이 난다. 아니면 당신의 타이머가 울리는 순간 그 상태는 끝난다.

나는 당신이 우세한 눈/뇌로 그림으로써 덜 우세한 눈/뇌를 참여시키는 이 실험적인 항해에 당장 동참하기를 바란다. 단순히 항해의 결과가 궁금해서라도 좋다. 오랫동안 그리기를 가르친 경험을 통해 확실히 알게 된 것이 하나 있다. 읽기를 배우는 일에 해로움은 없고 이로움만 있는 것과 마찬가지로, 그리기를 배우는 일도 절대 해로울 수가 없다는 것이다. 그리기는 언제나 우리에게 이롭다.

미켈란젤로의 전기작가였던 조르조
바사리에 따르면 미켈란젤로는
"모델이 완벽한 아름다움을
지닌 사람이 아니면" 초상화를
그리지 않으려고 했다. 그리고
이것은 미켈란젤로가 제작한
초상화 중 현존하는 단 하나의
작품이다. 1532년에 검정색
분필로 그린 이 그림은 안드레아
쿠아라테시(1512~85)라는 청년의
머리와 어깨를 보여준다. 안드레아
쿠아라테시는 미켈란젤로가
숭배하던 귀족 청년들 중 한
명이었다. 미켈란젤로 역시 피렌체의
귀족 가문에서 태어났지만, 현재
옥스퍼드에 소장된 한 드로잉 작품에
"안드레아, 인내심을 가져요"라고
적혀 있는 것으로 보아 그는 이
젊은이에게 그리기를 가르치려고
했던 모양이다. 초상 속의 청년은 그
시대에 유행하던 옷을 입고 머리에는
납작한 모자를 쓴 채 자신의 왼쪽을
바라보고 있다. 한쪽에서 빛이
비치도록 해서 작고 섬세하고 평행한
분필선으로 그림자를 섬세하게
표현했다.

미켈란젤로 부오나로티,「안드레아
쿠아라테시의 초상」 검은 분필,
41.1×29.2cm, 1532년, 영국박물관, 런던
© 영국박물관 신탁관리자

용어 해설

가늠하기 맨 먼저 그리는 물체('시작 형태')를 활용해 상대적 크기를 측정하는 일. 하나의 드로잉 내에서 상대적인 크기들을 결정하거나, 다른 부분과 비교해서 어떤 부분의 위치를 결정한다. 또한 기준이 되는 물체와 해당 물체가 수평, 수직으로 어떤 각도를 이루는지를 살핀다. 이것은 그림 판형의 수직 방향 모서리와 수평 방향 모서리로 표현된다.

가장자리 드로잉에서 가장자리란 두 물체가 공유하는 선을 가리킨다. 예컨대 두 형태 사이의 공간 또는 하나의 공간과 하나의 형태를 가르는 유일한 선은 본질상 연결 모서리가 된다. 이런 식으로 사고하면 미술작품의 통일성이 형성된다.

개념적 이미지 외부에서 지각을 통해 얻은 것이 아니라 내적 원천('마음의 눈')에서 얻은 형상.

게슈탈트 사물을 단순한 부분들의 합이 아니라 전체로서 지각하는 것.

구성 미술작품의 부분들 또는 요소들 사이의 정연한 관계. 드로잉과 채색화에서 구성이란 판형 내에 형태와 공간이 배치된 양상을 의미한다.

뇌 기능의 편측화 또는 반구 우세성 좌뇌와 우뇌가 기능과 인지 면에서 차이를 나타내는 현상.

뇌량 우뇌와 좌뇌의 피질을 연결하는 축삭돌기의 다발. 뇌량으로 인해 대뇌피질의 양쪽 반구가 서로 직접 소통할 수 있다.

눈높이선 원근법 드로잉에서 위아래의 평행한 선들이 모이는 것처럼 보이는 수평선. 초상화에서는 인물의 머리를 수평 방향으로 대략 절반

으로 분할하는 선이 된다. 대개 인물의 눈은 이렇게 머리를 반으로 가르는 선 위에 놓인다.

눈의 우세성 '눈 편향' 또는 '눈잡이'라고도 불린다. 대다수 사람은 한 쪽 눈으로 들어오는 시각 정보를 우선시하는 경향이 있다, 그 눈은 왼쪽 눈일 수도 있고 오른쪽 눈일 수도 있다. 다른 사람을 시각적으로 관찰해서 우세한 눈을 알아낼 수도 있다. 눈 편향은 손 편향과 다소 비슷하기도 하지만 우세한 눈과 우세한 손이 항상 같은 쪽인 것은 아니다. 우세한 눈과 우세한 손이 다른 것은 '혼합 우세cross dominance'라는 양성 증상이다. 우세한 눈은 덜 우세한 눈에 비해 신경이 뇌와 더 많이 연결되어 있다. 좌뇌와 우뇌는 둘 다 두 눈을 통제하지만, 좌뇌와 우뇌는 각각 시야의 절반씩을 담당하므로 양쪽 망막의 각기 다른 절반을 통제하는 것이다. 세계적으로 인구의 65퍼센트 정도는 오른쪽 눈이 우세하고, 34퍼센트 정도는 왼쪽 눈이 우세하며, 1퍼센트는 양쪽이 똑같이 우세하다.

단축법 이차원 표면에 형태를 그릴 때 평평한 표면 위에 있는 물체가 앞으로 튀어나오거나 뒤로 물러난 것처럼 보이도록 그리는 기법. 형태나 형상에 삼차원 공간처럼 깊이를 표현하는 수단이다.

대뇌 척추동물의 뇌에서 가장 큰 부위로서 두 개의 반구로 이뤄진다. 대뇌는 크게 피질, 뇌량, 기저핵, 변연계로 나뉜다. 대뇌는 뇌에서 가장 나중에 진화한 부위로 모든 정신적 활동에 중요한 역할을 한다.

대뇌피질 대뇌의 가장 바깥쪽 부분이며 오른쪽과 왼쪽의 두 개 반구로 확실하게 나뉜다. 두 반구는 뇌량이라 불리는 두툼한 신경섬유 다발에 의해 부분적으로 연결된다.

명도 색조 또는 색채의 밝고 어두운 정도를 의미한다. 미술에서는 흰색이 명도가 가장 높고 검은색이 명도가 가장 낮다.

분할 뇌 환자 1950년대 후반과 1960년대 초반에 만성적인 뇌전증 발작을 일으키던 환자들에게 좌뇌와 우뇌를 연결하는 기관인 뇌량을 절제해 양쪽 뇌를 분할하는 수술을 했더니 의학적 증상이 완화되었다. 그 환자들을 분할 뇌 환자라고 부른다. 전문용어로 '뇌량절제술'이라고 부르는 이 수술은 실제로는 아주 드물게 행해졌고, '분할 뇌' 환자들(기자와 연구자들이 많이 사용하던 용어)도 소수였다. 캘리포니아공과대학교에서 로저 W. 스페리의 연구진이 진행한 연구는 인간의 좌뇌와 우뇌의 기능에 귀중한 통찰을 제공한 연구로서 나중에 노벨상을 수상했다.

사실주의 미술 실제 물체, 형식, 형태를 주의 깊게 지각하고 객관적으로 묘사하는 예술. '자연주의naturalism'라고도 불린다.

상상력 새로운 생각, 새로운 이미지, 또는 실제로 존재하지 않는 외부의 물체에 관한 개념을 머릿속에서 만들어내는 능력.

상징체계 어린이들의 그림에 나타나는 상징들의 모음. 보통 아이들마다 다른 상징을 사용한다. 그 상징들이 모여 사람의 얼굴이나 사람의 전신이나 집과 같은 이미지를 형성한다. 이 상징들은 대개 정해진 순서에 따라 그려지며, 하나의 상징은 다른 상징으로 이어지는 것처럼 보인다. 글쓰기에서 손에 익은 단어를 쓰면 하나의 글자에서 다음 글자로 자연스럽게 이어지는 현상과도 비슷하다. 상징체계는 보통 어린 시절에 만들어지며, 보는 법과 그리는 법을 새롭게 배우지 않는다면 성인이 되고 나서도 같은 상징체계가 이어진다. 보는 법과 그리는 법을 배우는 시기는 8세에서 10세가 가장 좋다.

선원근법 선원근법은 일반적으로 종이와 같은 평평한 표면 위에 어떤 이미지를 눈에 보이는 그대로 표현하는 기법이다. 사물들은 관찰자와 거리가 멀어질수록 크기가 작아지고, 물체의 길이는 관찰자의 시선을 따라가면서 점점 짧아진다(단축된다). 수직선과 수평선에 대한 각도는 관찰자의 위치에 따라 달라진다.

시각 정보 처리 시각 시스템을 이용해 외부 원천에서 정보를 얻고 인지라는 수단으로 그 시각 정보를 해석하는 활동.

시작 형태 또는 시작 단위 드로잉에서 각 부분의 크기를 정확히 표현하기 위해 선택하는 윤곽선 또는 형태. 시작 형태는 항상 '1번'으로 불리고 1 대 2, 1 대 3, 1 대 4와 2분의 1과 같은 비율로 작품 안에서 상대적인 크기를 결정한다.

우뇌 대뇌의 오른쪽 절반(당신의 오른편을 향한다). 오른손잡이인 사람들의 대다수와 왼손잡이인 사람들의 다수는 시각, 공간, 관계에 관한 기능이 주로 우측에 위치한다.

우세한 눈과 덜 우세한 눈 두 눈 중에 한쪽 눈으로 들어오는 시각 정보를 우선적으로 받아들이는 경향. '눈잡이'라고 부르기도 한다. 눈 편향은 손 편향과 유사한 측면이 있지만, 우세한 손과 우세한 눈이 항상 일치하지는 않으며 양쪽 눈은 각각 시야의 절반씩을 담당한다. 우세한 눈은 덜 우세한 눈보다 뇌와 연결되는 신경망을 더 많이 가지고 있다. 우세한 눈은 그림을 그리기 위한 '가늠하기'에 사용된다. 전체 인구의 65퍼센트 정도는 오른눈잡이고, 34퍼센트는 왼눈잡이며, 1퍼센트는 양쪽 눈이 똑같이 우세하다.

윤곽선 드로잉에서 어떤 한 형태, 일련의 형태, 또는 양성적 형태와 음성적 공간의 가장자리를 나타내는 선.

음성적 공간 양성적 형태들 주변의 영역. 양성적 형태들과 가장자리를 공유한다. 음성적 공간과 양성적 형태는 그림 판형에서의 바깥쪽 가장자리에 의해 하나로 묶인다. '내부의' 음성적 공간은 양성적 형태의 일부일 수도 있다. 예컨대 초상화 드로잉에서 눈의 흰자는 홍채의 위치를 정확히 잡는 데 도움이 되는 내부 음성적 공간으로 간주된다.

이미지 동사적 의미: 감각으로 느낄 수 없는 어떤 것을 머릿속에서 '그

림'으로 떠올리다. '마음의 눈'으로 보다. **명사적 의미:** 망막에 비친 이미지. 눈으로 실제로 보고 뇌가 해석하는 광학적 상.

인지적 전환 뇌의 처리 과정의 변화. 즉 언어에서 시각으로, 시각에서 언어로 전환하거나 시각과 언어 두 가지를 동시에 처리하게 되는 것을 의미한다.

작업 화면 창틀을 두른 창문처럼 투명한 면을 가상으로 축조한 평면으로, 화가 얼굴의 수직면에 평행하다. 화가는 그 투명한 면을 통해 보이는 것 또는 그 투명한 면 너머로 보는 것을 종이에 그리거나 캔버스에 칠한다. 그럴 때면 마치 그 투명한 면의 뒤쪽에서 풍경이 납작해진 것처럼 보인다. 사진을 발명한 사람들은 이런 원리를 이용해서 최초의 카메라를 만들어냈다.

좌뇌 대뇌의 왼쪽 절반(당신의 왼쪽을 향하고 있다). 오른손잡이인 사람들의 대부분(90퍼센트)과 왼손잡이인 사람들의 일부(10퍼센트)는 좌뇌가 주로 언어 기능을 수행한다.

중심선 사람의 신체는 어느 정도 대칭을 이루며 얼굴 중앙에 위치한 가상의 수직선에 의해 양분된다. 이 선을 중심선이라고 부른다. 중심선은 드로잉에서 고개가 기울어진 각도를 정하고 주요 요소들을 배치하는 데 사용된다.

지각 개개인이 내적 또는 외적으로 물체, 관계, 성질에 대해 알고 있는 상태 혹은 알게 되는 과정. 지각은 과거의 경험 또는 새로운 경험의 영향을 받으며 감각을 통해 획득된다.

직관 사색을 거치지 않고 직접적으로 얻은 지식. 성찰적 사고의 과정이 없이 어떤 판단, 의미, 생각이 떠오르는 것. 대개 직관은 최소한의 단서에서 비롯되며 '자기도 모르게 획득한' 것처럼 보인다.

창의성 새로운 문제해결 방법을 찾는 능력이나 개념을 새롭게 표현하는 능력. 숨은 패턴을 발견하고, 서로 연관이 없는 사물들 또는 개념들을 연결하며, 개인과 문화에 새로운 것을 덧붙이는 능력을 말한다. 작가 아서 케스틀러는 새로 창조한 결과가 사회적으로 유용해야 한다는 조건을 추가했다.

추상미술 현실의 사물 또는 경험을 토대로 비현실적인 드로잉, 채색화, 조각, 디자인 등을 창조하는 것. 추상미술에도 현실적인 요소가 포함될 수 있다.

크로스해칭 드로잉에 음영 또는 입체감을 부여하기 위해 그린 서로 교차하는 평행선들의 집합. 화가들은 저마다 해칭 스타일이 다르므로 해칭 스타일은 '식별 부호'와도 같다.

판형 드로잉 또는 채색화 표면의 형태. 보통 직사각형 또는 정사각형이고, 드물게 원형이나 삼각형도 있다. 표면의 비율, 즉 그림을 그리는 종이 또는 채색에 사용되는 캔버스의 폭과 길이 비율을 의미한다. 때로는 미술작품의 수직 방향 두 모서리와 수평 방향 두 모서리를 결정하는 선을 의미한다.

표현형 사람들이 각자 지각하는 방식과 그 지각을 미술작품으로 표현하는 방식의 차이. 표현형의 차이는 자극에 대한 개개인의 내적 반응의 차이만이 아니라 생리적인 운동의 차이를 표현한다.

학습 인지, 경험, 실행의 결과로, 생각이나 행동이 거의 영구적인 변화를 일으키는 것.

훑어보기 드로잉에서 항상 같은 자리에 있는 물체와 비교했을 때의 지점, 거리, 수평 또는 수직의 각도나 '시작 형태starting shape'와 비례하여 크기를 확인하거나 가늠하는 행동.

○ **감사의 글**

 가장 먼저, 오랜 세월 동안 귀중한 조력과 조언을 제공한 윌리엄스앤드코널리 LLP의 로버트 바넷과 드닌 하월에게 말로 다 할 수 없는 감사를 표한다. 두 사람은 이 책의 최초 기획부터 출판에 이르기까지 중요한 역할을 했으며, 책을 만드는 모든 과정을 도와주었다. 두 사람에게 마음에서 우러나오는 감사를 드린다!

또 펭귄랜덤하우스 타처페리지의 부사장이자 발행인으로서 이 프로젝트를 능숙하게 지휘한 메건 뉴먼, 편집장이자 부사장으로서 원고를 꼼꼼하게 읽고 질문을 던져준 메리언 리지에게 감사를 전한다. 항상 응답이 빠르고, 까다로운 질문을 던질 줄 알고, 탁월한 유머 감각을 가진 메리언은 저자의 입장에서 이상적인 편집자다. 메건과 메리언에게 감사를 표한다!

타처페리지의 디자인 담당자들, 특히 미술 담당 및 표지 디자이너인 넬리스 리앙, 북디자이너인 섀넌 니콜 플렁킷에게 감사드린다! 편집부, 디자인부, 마케팅부 모두 함께 일할 수 있어서 즐거웠다. 패린 슐루셀, 앤 코스모스키, 알렉스 케이스먼트, 린지 고든, 앤드리아 몰리터, 빅토리아 아다모에게 감사 인사를 전한다. 모든 일이 순조롭게 진행되도록 해준 편집부의 레이철 에이욧에게는 특별한 감사 인사가 필요하다. 전 직원에게 다시 한번 감사드린다!

나의 딸 앤 보메이슬러 패럴과 아들 브라이언 보메이슬러, 그리고 사위 존 패럴에게. 가족 모두가 이 프로젝트에 크게 기

여하고 나에게 막대한 도움을 주었다. 딸 앤은 훌륭한 작가이 자 독자, 편집자였고 나의 아이디어도 함께 검토했다. 앤의 뛰 어난 실무 능력 덕분에 원고에서 반복되는 부분들이 모두 다 듬어지고, 시대의 흐름에 맞으면서도 이해하기 쉽게 바뀌었 다. 고맙다, 애니!

아들 브라이언은 우수한 드로잉 실력을 발휘해 이 책의 드 로잉 견본을 제작했다. 수강생들의 수업 전 드로잉과 수업 후 드로잉은 브라이언이 오랫동안 '오른쪽 두뇌로 그림 그리기' 방법을 열심히 가르친 결과물이다. 브라이언은 원고를 검토 하는 작업에도 큰 도움을 주었다. 고마워, 브리!

나의 사위 존 패럴은 역사학 교수로서 우수한 필력을 지녔 다. 그 역시 이 책의 독자이자 편집자 역할을 했다. 존, 고맙다!

언제나처럼 나는 손녀딸인 소피와 프란체스카를 보며 영감 을 얻었다. 두 사람은 내 삶의 빛이다.

폴게티미술관에서 북디자이너로 일하다가 최근에 은퇴한 나의 절친한 친구 아미타 몰리는 고맙게도 그녀의 전문 지식 을 아낌없이 활용해 책의 표지 그림과 연관된 중요한 디자인 법칙들을 나에게 알려주었다. 고마워, 아미타! 그녀의 작고한 남편이자 로스앤젤레스의 저명한 그래픽디자이너였던 조 몰 리에게도 항상 감사하는 마음이다. 그가 남긴 작품인 『오른쪽 두뇌로 그림 그리기』의 아름다운 디자인은 이 새로운 책의 디 자인을 결정하는 기준이 되었다.

베니스고등학교 학생들, 그리고 세계 각지에서 우리의 '오 른쪽 두뇌로 그림 그리기'를 배우고 있는 수많은 수강생에게 한번 더 감사 인사를 해야겠다. 여러분을 보면서 저는 사람들

이 그림을 배우는 과정을 깊이 이해할 수 있었습니다. 수강생 여러분께 진심으로 감사합니다!

그리고 마지막으로, 오래전 나에게 친절을 베풀어준 신경생물학자이자 노벨상 수상자 로저 W. 스페리 박사에게 감사 인사를 드린다.

2020년 8월
베티 에드워즈

○ 원서 표지의 자화상에 대해

원서의 표지 그림은 50년쯤 전에 내가 그린 자화상이다. 나는 이 그림을 삶의 중대한 변화를 상징하는 기념품으로 오랫동안 간직하고 있었다. 화가 지망생이었던 나에게 삶의 중대한 변화란, 가족을 부양하려면 고정적인 직업과 수입이 필요하다는 사실을 깨달은 것이었다. 현실의 벽에 부딪치는 일은 화가로 살아가려는 사람이라면 누구나 한번쯤 하게 되는 전형적인 경험이다.

원서의 표지 그림은 이 QR코드를 통해 확인할 수 있다.

나는 교사가 되기로 했다. 로스앤젤레스 서부의 공립학교인 베니스고등학교에서 미술 교사로 전일제 근무를 했고, 나중에는 UCLA에서 석사학위와 박사학위를 취득했다. 그러는 동안에도 미술을 가르치는 일을 계속하면서 창의력을 발휘하거나 그리기를 배울 때의 두뇌의 역할에 대해 더 깊이 이해하게 되었다. 10년쯤 지나 나의 경험을 집약해『오른쪽 두뇌로 그림 그리기』를 출간하면서 대중에게 이름을 알렸다.

나의 긴 여정을 돌아보는 지금, 오래전에 그린 이 자화상은 다른 자화상들과 마찬가지로 인생의 표지석이라는 의미가 있다. 그리고 우연의 일치지만 이 자화상은 (나의 경우) 우세한 오른쪽 눈을 뚜렷이 보여주는 그림이다.

"너 오른눈잡이야?"
"아니, 난 왼눈잡이야. 내 동생이 오른눈잡이지."

　그리 멀지 않은 미래에 우리는 이런 대화를 일상적으로 나누게 될지도 모른다. 왼손잡이, 오른손잡이처럼 왼눈잡이, 오른눈잡이라는 것이 있다니! 그렇다. 이 책의 원제목에도 포함되어 있는 '우세한 눈dominant eye'이 바로 '눈잡이'와 같은 개념이다. 우리 대다수는 왼쪽 눈과 오른쪽 눈 중 어느 한쪽이 우세하다. 이 책에 소개된 간단한 실험을 해보면 우리 자신의 우세한 눈이 어느 쪽인지를 금방 알아낼 수 있다.
　과학자들의 연구에 따르면 전체 인구의 65퍼센트는 오른쪽 눈이 우세하며 34퍼센트는 왼쪽 눈이 우세하다고 한다. 그리고 나머지 1퍼센트는 양쪽 눈이 다 우세하다고 한다. 즉 오른손잡이면서 오른쪽 눈이 우세한 사람들이 있는가 하면, 오른손잡이면서 왼쪽 눈이 우세한 사람들도 있다. 가장 드문 경우는 왼손잡이면서 왼쪽 눈이 우세한 사람들이다. 이 분야는 아직 연구가 더 진행되어야 하겠지만 어느 집단에 속하느냐에 따라 사람들의 사고방식과 적성이 다를 가능성이 있다. 이 책을 읽은 당신은 어느 집단에 속하는가? 혹시 왼손잡이면서 왼쪽 눈이 우세하다면 당신은 아주 창의적이고 혁신적인 사고가 가능하지만 일상생활에는 서투를지도 모른다.
　우리의 우세한 눈은 지각, 창작, 사회적 상호작용에 지대한

영향을 끼친다. 우리는 다른 사람과 대화를 나눌 때 무의식적으로 그 사람의 우세한 눈을 응시하게 된다. 다른 사람들이 우리와 대화할 때도 우리의 우세한 눈을 주로 쳐다본다고 한다. 사진과 초상화, 심지어는 TV 화면 속 앵커의 얼굴을 가만히 들여다보는 것만으로도 그 사람의 우세한 눈을 알아낼 수 있다.

여기서 끝이 아니다. 『오른쪽 두뇌로 그림 그리기』로 세계적인 명성을 얻은 저자 베티 에드워즈는 왼쪽 눈과 오른쪽 눈이 각각 뇌의 절반과 연계된다는 과학적 사실을 설명한다. 오른쪽 눈과 연계되는 좌뇌는 언어, 논리, 이성적 추론에 주로 관여한다. 그래서 오른쪽 눈은 밝게 빛나는 눈이고, 질문을 던지는 눈이기도 하다. 한편 왼쪽 눈과 연계되는 우뇌는 비언어적이고 직관적인 활동에 주로 관여한다. 그래서 왼쪽 눈은 단호하지 않고 꿈꾸는 듯 보인다. 화가 파울 클레는 "한쪽 눈은 보는 눈이고, 다른 한쪽 눈은 느끼는 눈이다"라고 말했다.

우세한 눈과 뇌의 기능에 관한 원리를 이해하고 나면 사람들의 얼굴을 새로운 눈으로 보게 된다. 그리고 드로잉 연습을 병행하면 금상첨화. 새로운 통찰을 반영한 참신한 작품이 탄생할 수도 있다. 실제로 이 책에는 베티 에드워즈의 '오른쪽 두뇌로 그림 그리기' 워크숍에 참가해서 드로잉을 배운 사람들의 '수강 전'과 '수강 후' 드로잉 작품들이 실려 있다. 이 작품들은 무척 흥미롭다. 수강 전에는 양쪽 눈을 대칭으로 그리던 사람들이 수강 후에는 양쪽 눈의 뚜렷한 차이를 인식하고 양쪽 눈을 다르게 그려낸다. 수강 전에는 윤곽선으로만 인물을 표현하던 사람들이 수강 후에는 크로스해칭으로 입체감을

살린 그림을 그려낸다. 단 5일간의 워크숍을 통해 드로잉 실력이 비약적으로 발전할 수 있다는 것이 신기하고 놀랍게 느껴진다.

우세한 눈과 뇌의 기능에 관해 알게 되면 또 무엇이 달라질까? 생활 속에서 미술작품을 감상할 때 예전에는 미처 보지 못했던 것들이 보이기 시작한다. 모딜리아니의 길쭉한 얼굴 그림에서도 우세한 눈을 찾아낼 수 있고, 페르메이르의 그 유명한 그림 「진주 귀걸이를 한 소녀」에서도 눈을 유심히 보게 된다. 저자는 남성 화가가 여성 모델을 그릴 때는 특히 왼쪽 눈을 강조해서 그리는 경향이 있었다고 지적한다. 도발적으로 질문하는 오른쪽 눈은 뒤로 빼서 살짝만 그리고 대신 부드러운 느낌의 왼쪽 눈을 앞에 둔 것이다.

이 책에 실린 그림들을 보고 있노라면 직접 드로잉을 해보고 싶어진다. 생동감도 있고 나만의 개성도 묻어나는 그림을 뚝딱 그려낼 수 있다면 얼마나 좋을까? 이렇게 생각하는 독자들을 위해 저자는 드로잉 연습 방법을 친절하게 알려준다. 우리는 왼쪽 뇌를 사용해서 사물의 이름을 '판별'하는 데 익숙해져 있으니, 이제부터는 오른쪽 뇌를 사용해서 사물을 진짜로 '보는' 연습을 해보자고 이야기한다. '보는' 데도 요령이 있고, 그 요령을 익히면 조금 더 생동감 있는 그림을 그릴 수 있다. 우리가 흔히 이야기하는 '진짜 같은 그림'의 비결이다.

저자는 누구나 드로잉을 배우고 양쪽 뇌를 고르게 활용하며 생활하기를 바란다. 그래서 미국의 학교교육에서 STEM 교과만을 강조하면서 드로잉이 배제되는 현실에 심각한 우려를 표한다. 우리라고 많이 다를까? 한국의 학교교육도 여전히 문

제 풀이, 즉 언어적 뇌를 반복적으로 사용하는 훈련이 중심인 듯하다. 미술교육은 다른 교과와 분리되어 있고 실생활과 연계되지 못하는 것 같다. 미술 실기와 이론은 서로 별개로 존재하는 것도 같다. 그러나 우리가 생활하는 환경은 이미 문자 중심에서 이미지 중심으로 바뀌고 있다. 우리의 일상생활에는 시각이미지가 범람한다. 이제는 이미지를 어떻게 이해하고 활용할지를 제대로 배우고 가르쳐야 한다. 우리 모두 시각적 뇌와 언어적 뇌, 그리고 이 양쪽 뇌와 연결된 양쪽 눈을 적절히 활용하여 더욱 풍성한 시각 경험을 즐길 수 있기를 바란다.

○ 참고 문헌

베티 에드워즈, 『내면의 그림, 우뇌로 그리기』, 비즈앤비즈 편집부
옮김, 비즈앤비즈, 2013.

_____ , 『오른쪽 두뇌로 그림 그리기』, 강은엽 옮김, 나무숲, 2015.

키몬 니콜레이즈, 『그림, 자연스럽게 그리기』, 서수형 옮김,
비즈앤비즈, 2006.

Bakker, N., Jansen, L., and Luijten, H. *Vincent van Gogh—The Letters: The
Complete Illustrated and Annotated Edition*. London: Thames & Hudson,
2009.

Bambach, C. *Michelangelo: Divine Draftsman and Designer*. New York:
Metropolitan Museum of Art, 2017.

Bogart, A., "The Power of Sustained Attention or The Difference
Between Looking and Seeing," *SITI Company*, December 17, 2009.
http://siti.org/content/power-sustained-attention-or-difference
-between-looking-and-seeing

Carbon, C-C., "Universal Principles of Depicting Oneself Across the
Centuries: From Renaissance Self-Portraits to Selfie-Photographs,"
Frontiers in Psychology, February 21, 2017. Lausanne, Switzerland.

Dobrzynski, J. H., "Staring Dürer in the Face," *The Wall Street Journal*,
March 15, 2008.

Dodgson, C. L. [pseud. Carroll, L.] *The Complete Works of Lewis Carroll*,
edited by A. Woollcott. New York: Modern Library, 1936.

Green, E. L., and D. Goldstein, "Reading Scores on National Exam
Decline in Half the States." *The New York Times*, October 30, 2019.

Gregory, R. L. *Eye and Brain: The Psychology of Seeing*. 2nd ed., rev. New
York: McGraw-Hill, 1973.

Grootenboer, H. *Treasuring the Gaze: Intimate Vision in Late Eighteenth-*

Century Eye Miniatures. Chicago: The University of Chicago Press, 2014.

Henri, R. *The Art Spirit: Notes, Articles, Fragments of Letters and Talks to Students, Bearing on the Concept and Technique of Picture Making, The Study of Art Generally, and on Appreciation*. Philadelphia and London: J.B. Lippincott Company, 1923.

Hoving, T. *Greatest Works of Art in Western Civilization*. New York: Artisan Books, 1997.

Kandinsky, W. *Concerning the Spiritual in Art and Painting in Particular 1912 (The Documents of Modern Art)*. New York: George Wittenborn, Inc., 1947.

Karlin, E. Z., "Lover's Eye Jewels—Their History and Detecting the Fakes?" *The Lux Report*, September 6, 2018.

Landau, T. *About Faces*. New York: Anchor Books, 1989.

Lee, D. H., and Anderson, A.K., "Reading What the Mind Thinks from How the Eye Sees," *Psychological Science*, April 1, 2017.

Lienhard, D. A., "Roger Sperry's Split-Brain Experiments (1959–1968)" *Embryo Project Encyclopedia* (December 12, 2017). Arizona State University, ISSN: 1940-5030. http://embryo.asu.edu/handle/10776/13035

Mendelowitz, D. M., Faber, D.L., and Wakeham, D.A. *A Guide to Drawing*, 8th ed. Cengage Learning, 2011.

Miguel, L., "Reading and Math Scores in U.S. are Falling. Why Are We Getting Dumber?" *The New American*, November 2, 2019. https://www.thenewamerican.com/culture/education/item/33915 -reading-math-scores-in-u-s-are-falling-why-are-we-getting -dumber

Rubin, P. L. *Images and Identity in Fifteenth-Century Florence*. New Haven: Yale University Press, annotated ed., 2007.

Sperry, R. W., "Hemisphere Deconnection and Unity in Conscious Awareness," *American Psychologist* 28, 1968, p. 723-33.

Stewart, J. B. "Norman Rockwell's Art, Once Sniffed At, Is Becoming

Prized," *The New York Times*, May 23, 2014.

Wolf, B. J. *Multisensory Teaching of Basic Language Skills*, 3rd. ed.
Baltimore: Brookes Publishing, 2011.

Young, A. W., "Faces, People, and the Brain: The 45th Sir Frederic
Bartlett Lecture." *Quarterly Journal of Experimental Psychology*.
Canterbury: Keynes College, University of Kent. First published January
1, 2018.

찾아보기

* 굵은 이탤릭으로 된 숫자는 해당 이미지가
실린 페이지입니다.

옮긴이 **안진이**

서울대학교 미술대학 서양화과 대학원에서 미술이론을 전공했고, 현재 전문 번역가로 활동하고 있다. 옮긴 책으로는『시간을 찾아드립니다』『프렌즈』『사토리얼리스트 맨』『하버드 철학자들의 인생 수업』 『컬러의 힘』『지혜롭게 나이 든다는 것』『페미니즘을 팝니다』『크레이빙 마인드』『헤르만 헤르츠버거의 건축 수업』등이 있다.

보는 눈 키우는 법

우세한 눈이 알려주는 지각, 창조, 학습의 비밀

초판 인쇄 2022년 5월 11일
초판 발행 2022년 5월 25일

지은이 베티 에드워즈
옮긴이 안진이
펴낸이 정민영
책임편집 전민지
편집 임윤정
디자인 강혜림
마케팅 정민호 이숙재 김도윤 한민아 정진아 이가을 우상욱 정유선
제작처 영신사

펴낸곳 (주)아트북스
출판등록 2001년 5월 18일 제406-2003-057호
주소 10881 경기도 파주시 회동길 210
대표전화 031-955-8888
전화번호 031-955-7977(편집부) | 031-955-2696(마케팅)
팩스 031-955-8855
전자우편 artbooks21@naver.com
트위터 @artbooks21
인스타그램 @artbooks.pub

ISBN 978-89-6196-413-5 03650